初學者的練功祕笈
石膏素描繪畫教室

田代聖晃　著

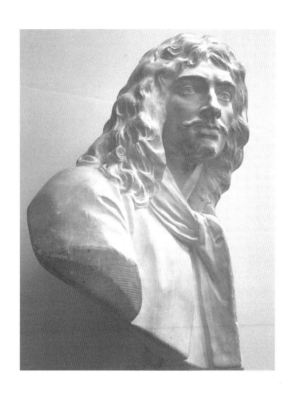

Contents

Part

1

**石膏素描前的
準備**

Part

2

素描的基礎

Foreword
前言

打開這本書的讀者中，除了藝術大學的考生之外，想必也有想成為畫家、雕刻家等專業藝術家、或以設計師和插畫師為志願、或因興趣而開始繪畫等各式各樣的人。

本書聚焦在「石膏素描」的領域，其特性是追求高度重現，而這種本質存在於繪畫的過程中。在有限時間內安排進度的計畫性，陷入主觀的狀況下如何注意到不自然的地方以及如何修正。在這條路上不斷嘗試並發現錯誤，以畫出更自然的石膏像，對石膏素描而言愈發重要。儘管石膏素描一般是作為藝術大學的考試素材，但我希望對於考生或其他想接觸美術的人而言，這本書不只能幫助增強畫功，也能有助於拓寬觀察事物的眼光及看法。

Suidobata 美術學院講師

田代聖晃

Part

1

**石膏素描前的
準備**

何謂「素描」？

素描是仔細觀察對象物（繪畫主體）後，從得到的訊息掌握對象物的本質，將三次元對象物畫在二次元畫面上的作業程序。「掌握對象物的本質」說起來令人摸不著頭緒，想成是「配合目的整理訊息」的話，會比較容易理解吧！依照描繪的對象物不同，素描可細分為各式各樣的種類，不過大致上可區分為「石膏素描」、「靜物素描」、「人物素描」、「構圖素描」等類別。

各式各樣的素描

石膏素描

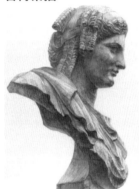

構圖素描

靜物素描

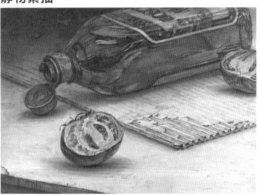

「看」與「觀察」的差異

關於畫素描的要點，首先要說的是「看」與「觀察」。「看」和「觀察」雖然乍看是類似的概念，但有很大的差異。思考看看下面蘋果的例子吧！

看

\ 有顆蘋果 /

所謂的「看」，指的是「眼前有顆蘋果」以視覺掌握對象物這件事。然而，因為沒有加以思考，僅停留在確認事實的階段。

觀察

\ 為什麼放在這裡？ /

為什麼是紅色的？

為什麼是這種形狀？

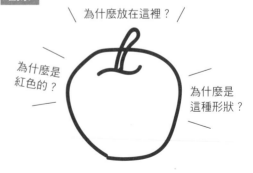

相對的，和「看」不同的是所謂「觀察」伴隨思考的過程。因此，對對象物的存在投以疑問，並思考如何解答疑問的過程，能夠幫助提升素描能力。

石膏素描的必要性？

石膏像常常作為學習素描基礎的繪畫主體，以達成鍛鍊素描技術能力的目的。
思考看看相較於其他繪畫主體，可以透過石膏素描學習到經驗以及其差異吧！

▌靜物素描的特徵

描繪各種繪畫主體構成的靜止狀態。區分並描繪固有色、質感（第178頁），是否正確捕捉組成繪畫主體的形體，並充分其樣貌等，靜態素描包含許多提升素描基礎能力的重要項目。概略區分的話，石膏素描亦屬此類。

▌人物素描的特徵

將實際的模特兒作為素描對象。須意識到人的骨骼以及人眼看不見的構造。把握各式各樣人種、性別、表情及衣服的特徵，並配合人物印象（第178頁）作畫，是人物素描的目的。

▌從石膏素描學到的技能

*1.*培養以藝術為本的觀察力

首先，作為前提，石膏像都是已經完成的美術品。石膏像包含製作的時代背景、作者的意念、姿勢及表情等「藝術」的概念，畫石膏像的素描，便能直接接觸由歷史孕育的美。為了理解並再現那種美，必須磨鍊觀察力，石膏素描便是最佳的練習素材。

*2.*從基礎開始學掌握「陰影」的方式

石膏像是純白色的。描畫立體的石膏像時，必須掌握因為光的影響而產生的「陰影」。石膏素描對於學習思考如何畫下「陰影」有莫大的效果。

*3.*貼合「印象」的練習

石膏像和人物素描一樣，要將繪畫主體畫得唯妙唯肖都很不容易。所謂「畫得像」，不只指「將形體照抄在畫面上」，亦指「在印象上貼合」。「印象」這個關鍵字，是能在石膏素描上學到的重要要素。

石膏像的種類

石膏像中也有各種模型，這裡介紹石膏素描經常使用最具代表性的四種石膏像。

角面石膏像

指省略石膏像特有的頭髮、布料、臉上的皺紋等微小的細節，製作時僅強調面部的石膏像。是最適合用來練習掌握明暗（第178頁）和形體的邊界（第178頁）等細節的繪畫主體。

▋主要的角面石膏像

摩西角面像

阿古力巴

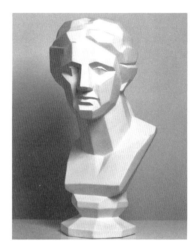

維納斯

頭像

指僅有頭部以上部分的石膏像。有原本只有頭部的石膏像，也有從全身像中截取頭部的石膏像。建議素描初學者從頭像開始嘗試，因為比起其他石膏像，畫頭像時要注意的訊息較少。

▋主要的頭像

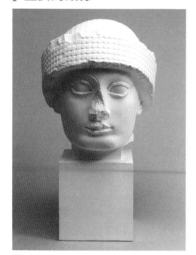

克利亞

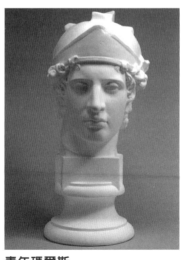

青年瑪爾斯

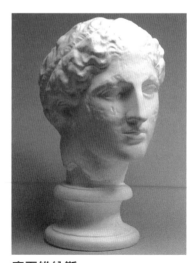

麻面維納斯

胸像

指僅有胸部以上部位的石膏像。從腹肌上切割下來的石膏像，或是從鎖骨附近切割下來的石膏像都算是胸像的範圍。
服飾的皺褶等服飾上的訊息及身體動作比較複雜，是最常作為練習題材描繪的石膏像。

▌主要的胸像

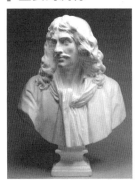

莫里哀

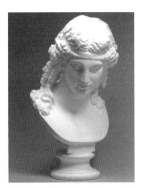

阿里亞斯

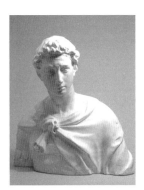

聖喬治

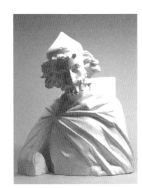

聖若瑟

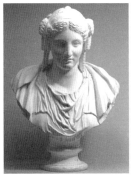

帕貞特

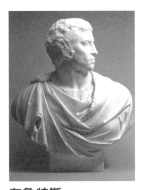

布魯特斯

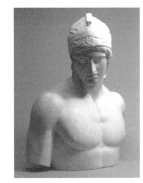

瑪爾斯

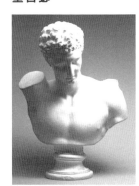

赫爾墨斯

半身像

指僅有腰部以上部位的石膏像，其中也有沒有頭部僅有上半身的石膏像。石膏像包括腰骨周圍的部分，容易掌握石膏
像全體的動作，適合用於確認肢體動作及肌肉流線的練習。

▌主要的半身像

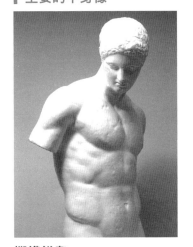

擲鐵餅者

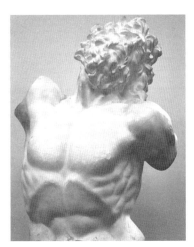

勞孔

素描必備工具

素描簿
開始石膏素描前畫下速寫或草圖使用。

素描保護噴膠
為了不讓鉛筆的顏色淡去，在完成後噴在素描上使其定著的噴霧。

美工刀
削鉛筆及切割水膠帶時使用。

取景窗
決定如何將對象物納入畫面及構圖時使用的輔助工具。本書使用 D 尺寸的素描紙。

測量棒
調整所描繪對象物的形狀，用以測量比例的輔助工具。準備好超過畫面一半長度的長棒，以及 30 公分左右的短棒，有助於作畫。

畫架
將畫布立起時使用的架子。

放置石膏像的台子
為了可以從各個視角素描，盡量要選有高度，可承受石膏像重量的材質。

水裱工具

裱板
將畫紙攤開固定時使用。配合使用的繪畫用紙，選擇適合的裱板尺寸。

畫紙
建議使用中紋紙質的「M 畫紙」。由於這種畫紙不會因水強烈起皺，適合作為水裱用紙。

水膠帶
將畫紙固定於裱板上時使用。

排筆
讓貼在裱板上的畫紙及水膠帶均勻浸染水分時使用。

鉛筆

本書使用 4B～4H 鉛筆。每個廠牌製造的鉛筆畫起來的感覺各有不同，選擇適合自己的鉛筆吧！

鉛筆延長桿

鉛筆變短後，裝在鉛筆上的輔助桿。準備幾支長度順手的延長桿能讓素描更便利。

清除工具

橡皮擦

想要擦拭被鉛筆弄髒的畫面，或清除畫面全體輔助線時使用。

筆型橡皮擦

想打亮某處，或想將細部擦拭乾淨時使用。

軟橡皮擦

可以自由變形並擦拭鉛筆痕跡外，想修正模糊的地方或顏色的調子（第178頁）時使用。軟橡皮擦有各式各樣的種類，依照自己的喜好選擇吧！

抹擦工具

紙筆

想抹擦微小的面及細節部分時，以擦拭的方式使用。

面紙、紗布

想抹擦畫面以製造大範圍顏色的塗抹效果，或讓顏色與畫面更協調時使用。

羽毛刷

想塗抹大範圍時，以擦拭畫面的方式使用。用於掃除橡皮擦屑也很便利。

削鉛筆的方法

常有人說只要看到鉛筆，就能判斷此人素描功力的高下，可見削鉛筆是多麼重要的工夫。尚未熟練這門工夫就開始畫素描的人很多，好好削鉛筆吧！

Check!

筆芯太短的話，木頭的部分會抵住紙張使鉛筆難以橫躺。反之，筆芯太長，加壓於鉛筆時會變得容易折斷，所以削鉛筆時，要留心配合鉛筆的硬度保留適當的長度。

素描和寫字時不同，經常使用到筆芯的側面。因此，訣竅是削鉛筆時筆芯露出的部分要比平時長。

▌鉛筆放在紙上的樣子

確認筆芯前端削得斜斜的地方是否能貼合紙張。畫素描時，常以圖中的角度表現筆觸。

▌削鉛筆的流程

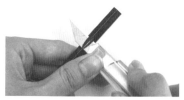

1 以慣用手持美工刀，並以另一隻手的拇指抵住刀片的根部。持美工刀的手只負責調整刀片的角度，抵住刀刃的手向前壓，開始削鉛筆。

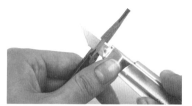

2 一點一點轉動鉛筆的同時削去木頭部分，調整鉛筆將筆芯削成約 1 公分的長度。

3 以和**2**相同的方式削尖筆芯的前端。此時要充分保留筆芯側面的寬度。如果沒有完成這個步驟，筆芯側面會變得圓弧，導致鉛筆無法呈現最好的調子。

▌鉛筆色調的差異

右圖將因鉛筆硬度和筆壓的不同而呈現出的色調差異整理成表。鉛筆筆芯越接近 H 越硬，越接近 B 越軟。此外，從色調上來說，鉛筆的特徵是筆芯越硬顏色越淺，筆芯越軟顏色越深。鉛筆橫躺和直立時也會出現色差，看表比較看看吧！

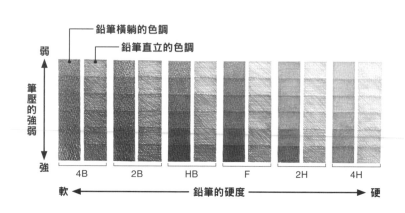

基本筆觸

「筆觸」指的是許許多多的線條組成的筆跡，重疊筆跡就能表現質感及陰影。記住並在素描時活用這些基本筆觸吧！

▎鉛筆橫躺的筆觸

線條的印象減弱，可以漂亮呈現出表面的顏色和色階。

▎加強筆壓的筆觸

破壞紙張的紋路，可以畫出感覺深濃堅硬的色調。

▎直線筆觸

面的印象很強烈，能呈現硬質的色調。

▎長筆觸

沿著面畫下的叫做「筆觸」。握在離筆尖較遠的地方，不只是手腕，更要使用整隻手臂，重複畫下均勻一致的筆觸。

▎鉛筆直立的筆觸

線條的印象增強，可以善用這種筆觸於細線法（第178頁）上，完成收尾作業。

▎減弱筆壓的筆觸

善用紙張的紋路，可以畫出淺色及彩度（第178頁）較高的色澤。

▎曲線筆觸

像呈現動感或是營造柔軟印象時，可以活用這種筆觸。

▎短筆觸

握在離筆尖較近的地方，一邊調整筆壓及筆觸的方向，一邊重疊線條。

軟橡皮擦的使用方法

依照軟橡皮擦使用方法的不同，能大幅增廣素描色調和表現方法的範圍。依據用途讓橡皮擦形狀改變，將功能發揮到最大吧！

▊ 維持塊狀使用

不改變形狀，使用方式和一般橡皮擦相同。修正時可以確實清除鉛筆的痕跡。

【使用範例】

多用於大範圍的修正或想將整體都清除為白色的時候。

▊ 做成圓筒狀使用

讓軟橡皮擦在畫面平坦的地方滾動，做成圓筒狀後使用。最適合使用在顏色塗得太深，想稍稍讓暗色變亮的狀況。

【使用範例】

若有大範圍都畫得太深，可以藉由滾動橡皮擦，在打亮的同時保留已塗色的部分。

▊ 讓前端變形後使用

讓橡皮擦前端變尖、拉長，可以清除細小的部分。是在設計中最常見的使用方式。

【使用範例】

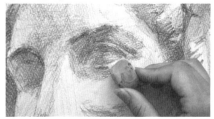

將前端變得平坦後，可以畫出細小的白線或做出打亮效果。

▊ 切成小塊使用

將軟橡皮擦切成小塊貼在手指上後，以輕壓的方式使用。想一邊稍稍打亮色調，一邊表現質感時可以善用這種方式。

【使用範例】

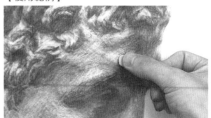

貼在手指上輕壓，可以稍微增加變化，並使色調變得明亮。

基本抹擦技法

這裡介紹素描常用的塗抹技法。依繪圖的狀況使用不同技法吧！

▋輕柔抹擦

【使用範例】

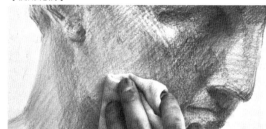

輕輕拿一片折疊好的面紙或紗布，輕柔的擦拭廣大的面。紙紋很容易就被破壞，力道大小要好好拿捏。

臉頰周圍反光的地方，儘管微弱，色調仍較為明亮，以輕輕去除鉛筆粉的感覺擦拭。

▋強力抹擦

【使用範例】

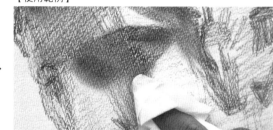

以手指強壓面紙，施加破壞紙紋的力道並抹擦。不僅限於畫面中，也常用於看起來較暗的地方，以做出明暗差異。

常用於眼睛內側及頭髮下面（第178頁）等光線無法照射的灰暗部分。

▋以紙筆抹擦

【使用範例】

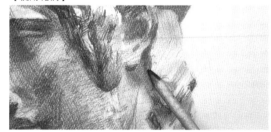

想準確擦拭細小部分的時候可以使用紙筆。想在色調加上明暗色彩變化時也建議使用這種方式。

能用在耳朵後側及頭部後側髮際下緣等細小部位的色調。

▋以手指抹擦

【使用範例】

使用指腹塗抹。想更仔細的調整中間色（第178頁）時最適合使用。

想些微降低彩度的張力時，以指尖調整纖細的顏色。

石膏像的設置

描繪石膏像時,打造適合素描的環境是很重要的。這裡介紹日本藝術大學升學預備校裡石膏像的擺設安排。在家中設置石膏像時也可以參考這樣的環境配置。

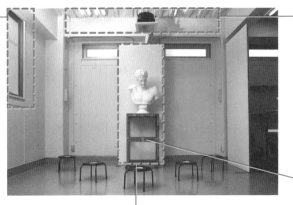

POINT1

遮蔽窗戶調整光源

以遮蔽物遮擋並調整自然光等會隨著時間改變的光源(第178頁),以及會顯著損壞所描繪石膏像的強光。

POINT2

照明光線集中在左邊或右邊的上方

照明基本上要讓光線集中落在左邊或右邊,使石膏像所產生陰影的明暗差異便於觀察,如此一來較容易畫出有色階變化的素描。

POINT4

準備有高度的台座

放置石膏像的台座,要準備一個坐下後視線與台子上層部分等高的台座。藉由高度,仰望所見的石膏像看起來較巨大,可以感覺到因角度變化而生成的空間尺度感。

POINT3

放上隔板

石膏像的背景設置成單一色調較理想。如果沒有要畫有背景的素描等特殊目的,以乾淨的牆壁、隔板或白紙作背景為佳。

▌理想光的配置

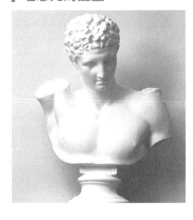

石膏像會因為光的照射方向而大幅改變給人的印象,也會影響素描成果。理想上光的狀況是做到「上面(第178頁)較亮,下面較暗」及「左右充分展現明暗差異的平衡」這兩點。參考照片,確認石膏像設置好後燈光的狀況。

▌錯誤的打光範例

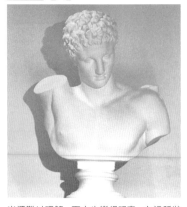

NG① X

光源難以理解,下方也變得明亮。在這種狀態下素描時難以做出明暗差異。

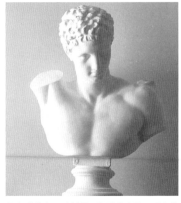

NG② X

左右雖然有明暗差異,但遮光太強,明亮的部分看起來太白,在此狀態下難以捕捉陰影。此外,上面和下面的顏色太接近,難以做出色差。

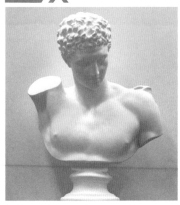

NG③ X

光源打在正上方,儘管不算狀況太糟,但左右的明暗差異會減弱,臉部也常會變得陰暗模糊。將光源集中在左邊或右邊吧!

素描時畫架的擺放、姿勢

畫架的擺放及正確的姿勢，會大大影響畫素描的難易度。覺得不好畫的時候，可以參考本頁，重新檢視自己的擺放方式。

▌右撇子的情況

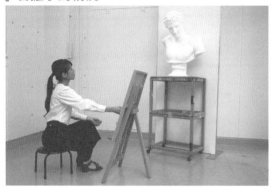

面向石膏像的正面，輕輕伸出右手後，在右手的斜前方設置畫架。注意和石膏像的距離不要太近或太遠。

▌左撇子的情況

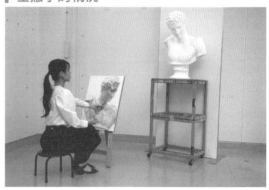

和右手相同的注意事項，輕輕伸出左手後，在左手的斜前方設置畫架。

Check! 畫架位置過低的情況

上述兩種情況是一般的畫架擺放方式，若畫架的高度較自己的視線和石膏像擺放的位置為低，面向石膏像的正面，擺放在可以看見下方畫面的位置，就能更容易的確認形狀。記得視線從畫面轉向描畫的石膏像時，動作越少越好。

▌畫素描時的姿勢

標準範例 ◯

背部自然打直，注意坐在椅子上時，在這個位子上視線不會偏離石膏像。手伸向畫面時，身體姿勢不會覺得勉強。

NG範例 ✕

以駝背的姿勢或翹著腳素描的話，視線會容易晃動，應極力避免。此外，集中於繪畫時，會逐漸偏移作畫的位置，這時要留意調整姿勢，讓視線回到正位上。

POINT

繪畫時要全神貫注，因此初學者容易過度挺直背部。因為長時間素描的話，維持這個姿勢會容易疲勞，所以盡量不要太過用力，注意保持能放鬆作畫的姿勢。

取景窗的使用方法

素描時，為了調整造型、決定構圖，會使用取景窗的透視框。石膏素描時，使用 D 尺寸（素描紙尺寸）。

▍取景窗的手持方法

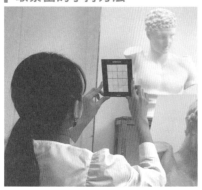

讓石膏像進入框中，將取景窗舉至自己視線高度，以兩手確實固定不要移動。

▍使用時的姿勢

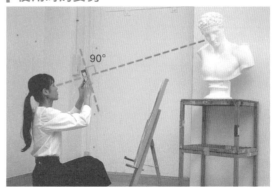

使用取景窗時，自己視線的位置和取景窗的位置保持一致。取景窗要和視線及描繪對象的石膏像中心點所連成的直線保持 90 度。

取景窗的使用方法

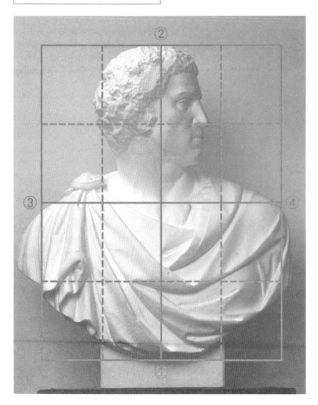

▍調整順序

①讓下面的台子進入框中
↓
②上框切準頭部位置
↓
③④放入左右兩邊
↓
重點部位

以取景窗看構圖時，首先以上下作為基準。這是因為依據自己坐的位置，石膏像的左右位置會大幅變動，但上下的位置不太會改變。接著確認如何將左右放入框中，最後注意下巴和脖子根部等容易辨認的部位。調整時，起初必定是在留意如何將取景框對準上下左右位置的同時，留意其他的重點部位。如果疏忽這個順序的話，反而會成為形狀歪扭的原因。

測量棒的使用方法

測量棒有測量石膏像各部位的比例，以及確認石膏像哪個位置位於水平或垂直線上等用途。

▌測量棒的手持方法

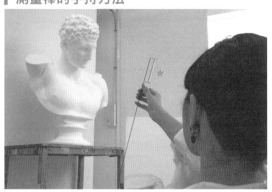

使用拇指調整測量棒的長度，★的部分對準對象物，調整比例。

▌使用時的姿勢

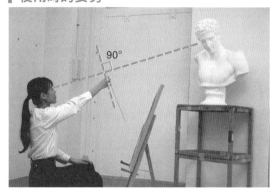

使用測量棒時，手臂伸直，讓自己的視線和測量棒保持一定的距離。測量棒要和視線及描繪對象的石膏像連接的直線成 90 度。

測量棒的使用方法

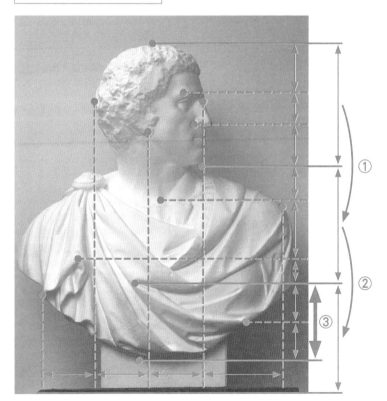

測量棒可以用於確認「頭部和身體的比例」、「手臂和頭部粗細比例」、「縱橫的比例」、「立於水平線上的角度」等各處的位置關係。①測量棒對準頭部的尺寸，並維持這個長度向下移，確認頭部的長度會對應到身體的哪個位置。②接著再將測量棒下移，確認三個頭部的長度會到台子的哪個地方。最後，將測量棒重新對準身體超出②所測量的範圍，這次要反向往上移動，量出③的長度，藉此測量出頭部和身體縱長的比例。藉由前述步驟找出準確的點，並發現能調整石膏像形體的有效線索。

注意POINT

取景窗及測量棒僅是輔助工具。因為受人力所限，比例會一點一點產生誤差，所以太依賴工具，有時反而會加劇形狀與石膏像的差距。最後，要相信自己的眼睛，留心持續修正形體才是重要的。

水裱的作法

水裱有避免紙張跑位，並易於調整筆壓的優點，因此素描時亦常用這個工具。記住水裱的基本順序，練習如何貼得漂亮吧！

1 事前準備好水膠帶，要裁切得比四邊的長度稍長一些。

2 以筆刷讓顆粒較少的背面充分吸水。此步驟也可以使用噴霧器。

3 確認畫紙浸滿水分失去彈性，將畫紙翻過來疊在水裱板上。此時拿著上下兩端，確認是否偏離板子的中心。

4 將畫紙的四個角落沿著木板折下，作為貼水膠帶時的基準。

5 以筆刷壓住水膠帶有黏性的那一面，一邊拉長膠帶，一邊沾上水分。

6 將水膠帶放在畫紙的長邊，並貼到水裱板上。為了使紙張固定穩妥，以對角的長邊、短邊順序進行黏貼。

7 水膠帶黏上板子邊緣時，從每邊的中心向外側黏貼，可以防止畫紙產生皺紋。

8 水膠帶在四個角上重疊的部分，一邊的水膠帶折進內側後，再將另一邊的水膠帶貼於其上。

9 畫紙四邊折線不容易看清時，用指甲壓平整理，最後讓板子立在牆壁邊乾燥，就大功告成了。

關於透視

透視的思考有助於立體表現，也能應用於石膏素描上。這裡就來具體說明作為素描基礎的透視吧！

▎何謂透視？

透視是正確掌握遠近感的思考方式，一般使用被稱作「透視圖法」。石膏素描時，雖說主題物件距離越遠，看起來就越小，但比起尺寸的變化，因為自己視線的高低差及與主題物件的距離，使視覺印象的角度出現變化，以後者的思考方式來考量透視的概念較佳。

▎主題物件因視點（Eye Level）而產生的觀看變化

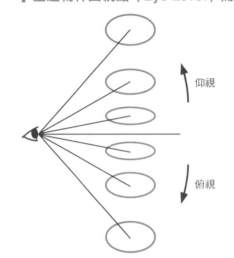

仰視

俯視

將石膏像以橢圓形來考慮的話，視點越高，橢圓中間就看起來膨脹得比較大，視點越低，橢圓中間就縮得比較小。這樣就能理解，因視點的高低（Eye Level）而讓主題物件產生觀看上的變化。先將這樣的變化記在腦中，把橢圓形換成石膏像的斷面，留意各個觀看角度的變化。

▎以兩點透視圖法的思考方式觀看石膏像

「透視圖法」有數種類別，「兩點透視法」設定兩個消失點的思考方式是在石膏素描時最容易想像畫面的作法。以下面兩張圖說明兩點透視法在素描上的應用方式吧！

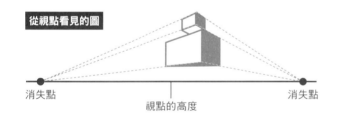

從視點看見的圖

消失點　　　　　視點的高度　　　　消失點

左圖將石膏像換成簡易的方塊，呈現的是自己仰視視角所見石膏像的狀態。表示坐姿視線高度的線上有消失點。從圖中能了解石膏像正面和側面各邊角度向著消失點的方向逐漸變小。這種透視也稱為「成角透視」。

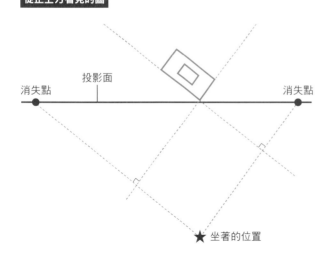

從正上方看見的圖

消失點　　　投影面　　　　　　消失點

★坐著的位置

左圖為從正上方俯瞰自己坐著的位置和石膏像時的狀態。將石膏像中距離自己最近的位置，設定為平行於自己的投影面。接著，讓自己坐著的位置到投影面的線，分別與石膏像正面和側面的延長線成90度。如此一來到投影面的地方就是本來應該設定為消失點的地方。

POINT

簡單的說明了透視及透視圖法，但實際上石膏像的動作及形狀非常複雜。機械式的套用透視圖法的知識也無法應用於實際情況，充分觀察對象在仰視時呈現的樣貌，能從石膏像找出發現透視角度的切入點（第178頁），是重要的步驟。

找出石膏像透視的方法

儘管具備透視的知識，也難以活用於形狀複雜的石膏素描中。然而將思考方式簡化後，就能更踏實掌握透視的方法。以瑪爾斯石膏像為例來思考看看如何找出透視吧！首先，要找出可以用於確認石膏像透視的關鍵。臉部的眼角、顴骨，身體上的雙肩和胸部上方等，不同的石膏像有各式各樣的確認關鍵。像這樣將前述關鍵點連在一起作為基礎，可以看看下圖的範例。

左側面

臉部以傾斜的角度與身體正面連結，透視接近正面的感覺，透視線的角度較和緩。因為左手臂的延伸，身體的透視線向內側深深下沉。

正面（基準）

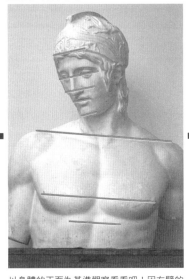

以身體的正面為基準觀察看看吧！因左臂的延伸使重心往前對石膏像的右邊下降等，將身體上呈現角度的部分替換為簡單的直線來思考。

右側面

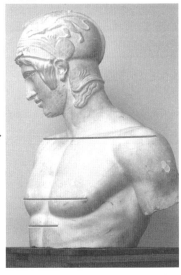

因為是由旁側觀看臉部，所以只能看到半張臉。但是，觀察時應想像看不見的面，就可以看見透視線的角度。可以看見透視線是朝近處擴展延伸，但在這個位子上，因為身體的傾斜，使得身體看起來和下方的台座接近平行，是找出透視的關鍵。

從左側面仰視時

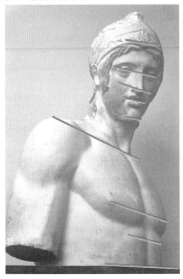

在仰視石膏像時，依據觀看石膏像的角度，會產生更大的角度差異。以第22頁介紹過的兩點透視圖法來思考，既可以找出透視線，建立空間尺度感。

POINT　離開座位確認

不太能想像透視線時，首先離開自己坐著的位置，從別的角度觀察石膏像，確認視覺印象上的角度。然後，回到自己的座位上的同時視線不要離開石膏像，觀察剛剛掌握的角度如何變化後，較容易想像石膏像的透視線。

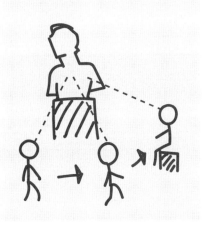

光與陰影的表現

在畫石膏素描時，確實理解光線照射的方式，以及因光線所產生的陰影表現是很重要的。好好觀察依據主題物件不同，會有怎樣的表現變化吧！

因光而生面的變化

畫素描時，首先對「光」的意識是基礎。因為光的照射而產生「陰影」，才能將主題物件畫得立體。以多角柱的石膏素描為例，來看看因為光的照射而使各個不同的面產生什麼變化吧！理解面的變化，是精進素描技術不可或缺的重要要素。

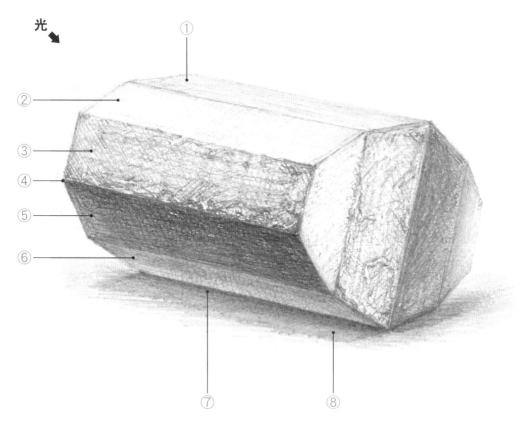

①向遠處延伸的面
雖然是強烈照光的面，但景深離視線越遠，光的反射就越薄弱，只能看見顏色微弱的調子。

②被頂光照射的面
距光源最近，直接接收到來自上方的光，所以是所有面中最明亮的。

③最有石膏質感的面
位於頂光和明暗交界線的面，因為光的影響，而最能呈現出石膏的質感和表現。

④明暗交界線
位於照光與不照光的面之間的界線，是顏色最深的地方。這裡被稱為「陰影線」，或面與面邊際處的「稜線」（第178頁）。

⑤陰影側的面
「陰影」，指的是因為沒有受到光的影響，主題物件自身形成的陰暗部分。因此，是所有面中最陰暗的地方。

⑥被反光照射到的面
受到四周面的反光影響，顏色較亮的面。比起直接照光的面，色調看起來較平淡。

⑦接地面
地板和主題物件接觸的地方。因為是光影響最大的部分，以彩度強烈的黑色來表現。

⑧影子
因為主題物件將光遮蔽，而在地面上形成的陰暗部分。

考量因光而形成以不同形狀的陰影表現

描摹石膏像時,記住照光的情形有「前光」、「逆光」、「斜光」三個種類能較容易理解。首先,將石膏像換成簡單的方塊,來看看各種情況下光的特徵和陰影變化吧!

▎方塊的範例

前光

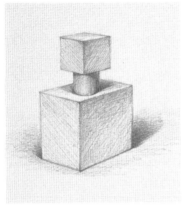

前光指的是從前方照射的光。因為是從前方照射,所以正面幾乎沒有陰影,但圓柱和立方體的後側稍稍形成了陰影。

逆光

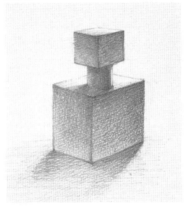

逆光指的是從繪畫主體後方照射的光。因此整體方塊輪廓外圍浮現出濃厚的陰影,上方的面則稍稍變得明亮。接近光源側的明暗邊際,充滿了彩度很高的黑色調。

斜光

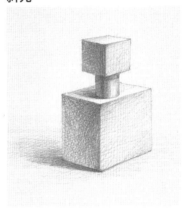

斜光指的是從主題物件的斜上方照射的光。直接照光的面會變得明亮,陰影則落在與光源相反的方向。此外,照光的面和陰影側的面的色調較相近。

▎石膏像的範例

接著將方塊替換為石膏像,考量如何對應照光的情況來描繪。雖然形體變得複雜,但要記住思考方式和方塊一樣喔!

前光

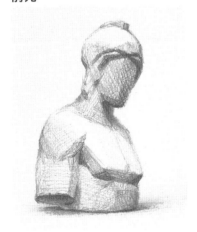

以前光照射時,因為照光而變得明亮的面很多,所以先從數目較少的陰暗面來進行。以暗色調為基準,描繪明亮面時,不要消除明暗差異喔!

逆光

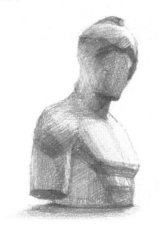

相反的,從後側照光的話,正面會成為陰影面以及反光照射到的面。首先強力畫上陰影的調子,再仔細畫上因為微光而形成的明暗邊際表現。

斜光

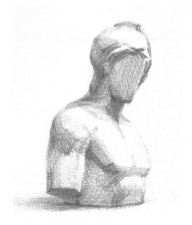

照射斜光時,是明亮部分和黑暗部分最平衡,最容易描繪的狀況。以明暗交界線為基準,作畫時區分出明亮調子和陰暗調子的差異,營造出立體感吧!

營造質感的方法

何謂質感表現？

素描常常被問及的「質感」，指的是「最能展現主題物件特性的地方」。例如主題物件是布的情況下，依據布料的素材，有粗糙、平滑、僵硬、厚、薄、堅硬等各式各樣的特徵。這些表面上的素材特質就稱為「質地」，而稱這些差異的就是「質感表現」。

▍以棒球為例掌握質感差異

儘管質感完全展現於物質上，因為光的影響也會使同一物質在視覺上有不同的質感差異。因此素描時，更加意識到這個差異再作畫是必要的。以表面質地凹凸不平的棒球為例，來看看質感的差異吧！

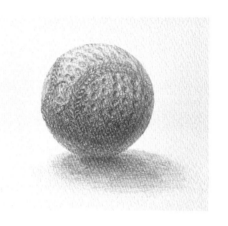

⬇ 將質感的差異簡化後

遠離光源側的面，質地表現就會稍微減弱。

被打亮的區塊，光線均勻照射在凹凸不平的面上，質地的表現看起來較不明顯。

因為光線而使凹凸的面產生較強的明暗差異，是最能看見質地表現的地方。

因為陰影面沒有照射到光，質地看起來不清晰。

POINT

質感差異若不能一目瞭然時，將圖像劃分為較大的區塊來考量就會變得容易理解。應留意看似單一的質感也會因為光照的關係產生明暗，在視覺上也就有所差異。

因有反光照射，稍稍浮現出質感表現。

▌石膏像常見的質感表現

一如名稱所示，石膏像是由石膏做成。如何表現石膏的質感當然很重要，但作畫時留意到製作石膏像的藝術家如何表現頭髮、布料等各部分的質感，有助於更細膩的觀察。

肌膚

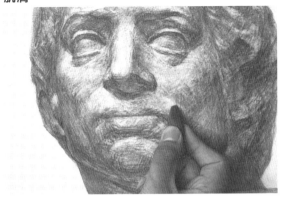

有肉感的肌肉和表情肌，使用軟橡皮擦讓表現更真實。柔軟的肌膚和有肌肉質感的肌膚，骨頭較凸出的肌膚等，捕捉石膏像的肉感特徵是很重要的。

頭髮

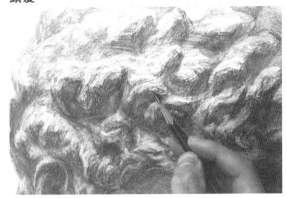

石膏像的頭髮常有複雜的形狀。意識到頭髮一絡一絡和頭部連接的感覺與連續性，重疊筆觸，來營造質感。

頭盔等金屬

不只是浮雕那種明顯的凹凸，在平滑的面用鉛筆以斜線法的方式描繪，表現出頭盔的硬質感。

削痕

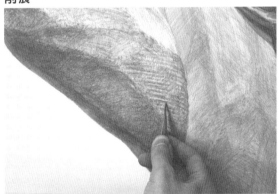

有些石膏像會殘留製作過程中留下的痕跡。不要遺漏這些部分，作畫時使用鉛筆前端仔細畫上削痕的形狀吧！

服裝的皺褶

因空氣而隆起蓬鬆的地方和緊貼身體的地方等，想像布料的狀況很重要。善用筆觸和筆壓的強弱，就可以表現出立體感。

營造立體感的方法

素描是在平面上畫出立體物件的行為。對象物的立體感當然一定要傳達，但僅靠目視和畫在紙上無法表現出立體感。這裡介紹表現立體感的訣竅。

營造立體感的要點①
畫出調子

利用陰影，沿著立體物件畫出顏色的調子就能營造立體感。不要被細小部位轉移注意力，將石膏像視為一個塊狀物，意識到照光面的明亮色調和不照光面的陰暗色調即可。

營造立體感的要點②
沿著面改變筆觸和強弱

沿著面的形狀改變重疊筆觸，就可以令人感受到立體物件的遠近距離感。近處重疊鉛筆筆觸的密度較高，越往遠處筆觸就越細，以這樣的感覺作畫吧！

營造立體感的要點③
配合形狀

確實找出面後，只要配合面的形狀就能表現出立體感。不僅要依照外緣畫出輪廓線，了解為了做出立體感需要哪種面，再描繪出形狀。

NG ✕

若只將精神集中於作畫上，注意力自然會被醒目的布料和鎧甲等細節部位吸引，陷入無論怎麼畫都沒有立體感的窘境。經常思考上面介紹的三個要點，是精進繪畫技巧的一步。

Lesson 若在作畫過程中陷入混亂的話？

首先回到「下面暗，上面亮」的這個概念上吧！細小部位和落在頭部的陰影、下面的反光等訊息暫且放在一邊，讓下面的色調深暗不明，並以軟橡皮擦打亮上面，只要這麼做就能使立體感復活到一定程度。先整理訊息，再思考如何構建素描是重要的步驟。

關於構圖

構圖對繪畫來說具有重要意義，對於石膏素描而言亦是如此。雖然依據畫家的目的構圖多少有些不同，但還有一些的規則要掌握。

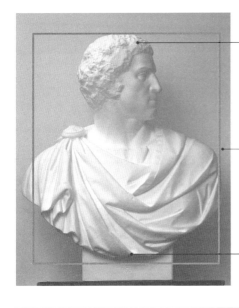

頭部

整體石膏像中最接近光源的是上面，所以注意上緣不要下切太多。依據畫面左右的選取方法，可能會像圖例一樣將整個頭部都放入畫面中，但基本上通常會切去五毫米到一公分。

側邊

身體因畫面選取而被截去時，要留意讓身體上面和側面的邊際部分收入畫面中。以立方體來想像的話比較容易理解，但切去太多側面的話，圓弧邊界線（第178頁）的調子就會不見，難以表現立體感，須多加注意。抱持著能夠想像從畫面切去部分形狀的意識選取範圍再切除，是很重要的。

下部

基本上是以石膏像下方的切口，或是以露出一公分台座的地方為下緣位置恰恰好。下面全部切除的話就難以營造立體感，對於光的呈現也有很多不便，要多加注意喔！

注意POINT 　儘管起初確實選取好構圖，也常常發生在修正石膏像形狀的過程中偏離構圖的情況。構圖是一切的基準，修正形體時，要記住應最優先思考構圖形體的修正方法。

其他構圖的考量

除了上面介紹的構圖思考方式之外，從其他觀點思考構圖，有助於畫出更富有魅力的素描。這裡介紹兩種構圖的思考方式。

意識到光

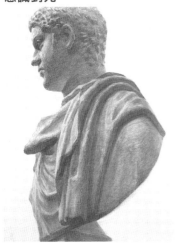

石膏素描中，讓光源側更有魅力的展現是很重要的。稍稍在光源側留白（第178頁）的地方留下空間，就能取出讓視線容易注意到訊息量豐富處的構圖。

優先考量空間尺度感

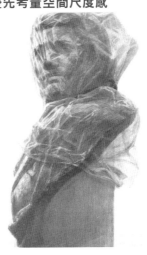

因坐的位置而使構圖變小的話，在能傳達石膏像立體感的範圍大膽切割邊際，就能找出空間尺度感顯著的構圖。

調整石膏像形體的線索

調整形體的技巧在石膏素描中很重要，沒有一絲線索的話，即使不斷嘗試也難以改善。為了調整形體，須一邊以各式各樣的觀點切換思考方式，一邊調整不協調處。這裡介紹修正形體的線索。

線索① 找出簡化後的圖形

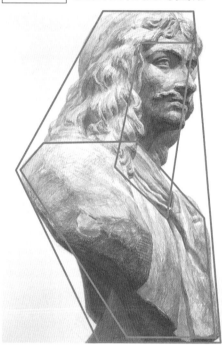

去除石膏像的眼睛、鼻子、嘴巴、布料等細小訊息，將全體想成單純的塊狀再觀察後，就可以看到各處都以簡單圖形所組成的形狀。找出這些圖形後，接著調整這些圖形的話，大致上形體印象的調整也就容易許多。

線索② 以明暗的形狀調整

想像將石膏像分為明亮色區和陰暗色區兩種顏色的狀態。無視細部質地和反光等訊息，找出面積較大的明暗邊際區分為兩大區塊考量後，就不太會因瑣碎的顏色調子分心，較容易修正形狀。

觀看留白的形狀

調整石膏像形狀時,常常還是會意識到石膏像本身,那麼就試試看反轉觀感,來看看留白處的形狀吧!注意到留白的圖形太狹窄,注意到看起來不同的角度後,很容易找出目前為止難以看見的形體歪斜之處,也就更容易調整。

線索④　**意識到動作和骨骼、構造**

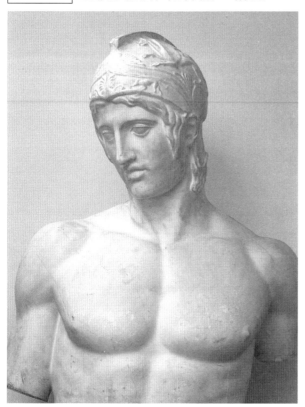

手臂的延展和重心的偏移太輕微,動作顯得微弱。

臉部的骨骼偏離脖子,歪斜的形體引人注目。

首先將石膏像作為人體而非作為物件觀察,確認自己的素描是否沒有不協調之處。肩膀和下巴等構造偏移的話,應該必定會感到不協調。接著將注意力放在身體重心傾斜和扭轉等石膏像的動作上。像這樣將石膏像作為人體觀察,就容易發現形體歪曲的地方。

速寫的重要性

速寫是一種在短時間掌握對象的訓練。雖說是掌握，但其目的五花八門，站在事先掌握石膏像印象的層面上，素描前速寫也是不可或缺的作業。不僅要熟練速寫，理解明確目的的同時組織構圖。先以勞孔作為主題物件，依照三個目的來介紹速寫的進行方式。

看看勞孔的例子吧！（預計花費時間為三十分鐘）

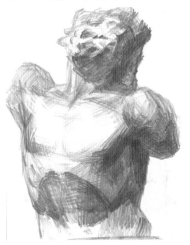

Point 1　確實展現陰影、立體感的平衡感

這幅速寫以與石膏素描的繪畫方式相近的感覺調整陰影的視覺呈現，也同時意識到石膏像的體積分量。思考應如何組構畫作並描繪細部，一邊掌握下一步的形象，一邊調整整體平衡。

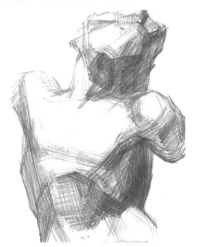

Point 2　對面抱有強烈意識

不要迷失於鬍子、頭髮、肌肉等細部訊息，這幅速寫將注意力放在作為基礎的面大致上如何連接。若沒有這個意識的話，之後細密的描繪都會容易變得不安定，是造成無法使整體協調的原因。

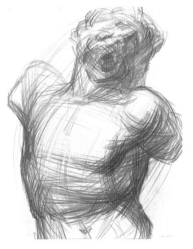

Point 3　重視動作！

將意識放在身體整體的伸縮或扭轉、動作方向性的速寫。因為勞孔像是半身像，動作很容易理解，捕捉從腰部到頭頂部具有躍動感的動作很重要。

以速寫協助修正石膏像印象的範例

①素描時無法調整印象…

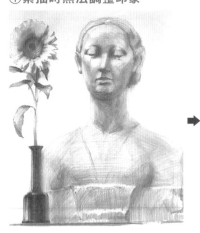

②以速寫確認！

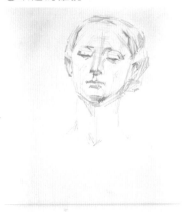

③再度挑戰！

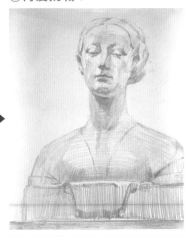

這座石膏像是歐系的女性石膏像，其特徵為柔美優雅的表情。然而，這幅素描畫中畫成了像日本女性的骨骼，表情也給人僵硬的印象。

在十五分鐘的短時間內集中精神以速寫調整臉部印象。不只要正確調整形狀，也能花較少工夫找出能表現出「神韻」的骨骼與表情。

再次挑戰素描，描摹一小時後就能看出臉部印象已大幅改善。像這樣透過短時間但確實的速寫，對於改善素描作品有很大的幫助。

Part

3

角面像素描

角面像 阿古力巴

角面像是一種去除微小細節的石膏像，讓畫素描時須捕捉的明暗差異與邊界變得容易看見。在素描的基礎上，仔細的開始作畫吧！

照片範例

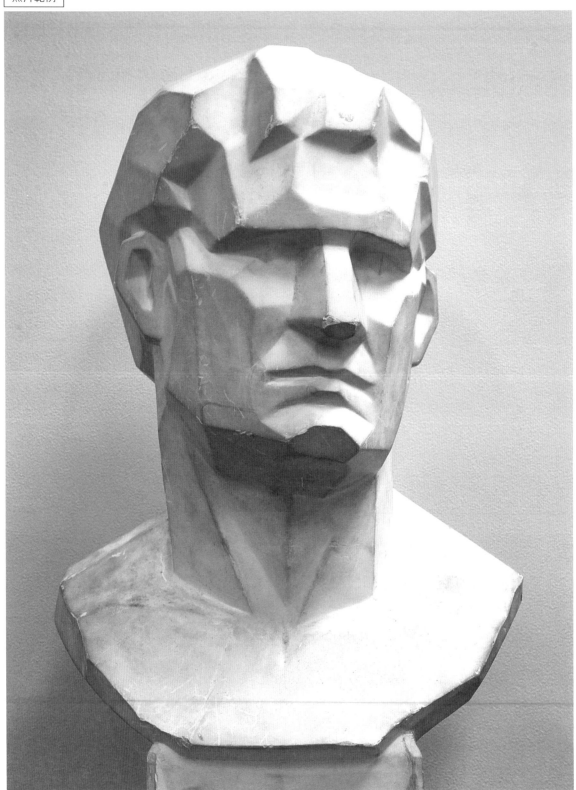

■阿古力巴是誰？

古羅馬的政治家、軍人，作為羅馬帝國初代皇帝奧古斯都的心腹活躍於當時。建築家的身分亦廣為人知，留下羅馬的帕德嫩神殿等許許多多的建築物。

■畫阿古力巴（角面像）時的注意要點

阿古力巴的角面像沒有頭髮、臉部皺紋等細微的刻畫，因此把注意力放在製造明暗差異的同時展現立體感上更顯重要。一邊使用測量棒及取景窗仔細確認位置關係，一邊掌握面部特徵。

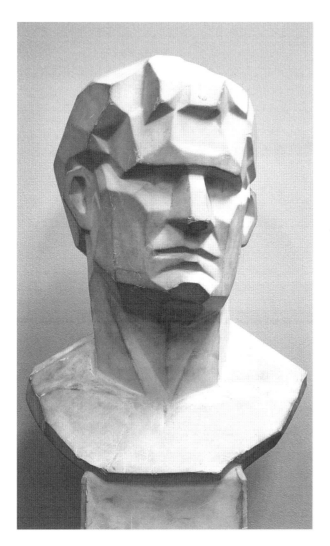

POINT

確實掌握明暗變化

角面像沒有畫出陰影差異的話，就會缺乏立體感，留下平板的印象。從同樣明亮或陰暗的地方中辨識出色調強弱，注意相鄰的面不要用同樣的顏色。

POINT　標記輔助線的方法

將取景窗的窗格畫到畫布上時，應像照片上以測量棒一邊確認比例，一邊在畫面中心、上下左右做記號。

1 首先，以取景窗的窗格為基準，將測量棒的前端抵住畫面的一端，以拇指調整長度，仔細將直線畫在畫布上。取景窗有 16 格，大致看好配置關係後，用眼睛去判斷，像作者這樣畫成 4 大格（第178頁）再標記記號線也沒有問題。

POINT　標記底座記號線的方法

從正面描畫台座時，抱持畫板後，以手指前端抵住畫板邊緣畫線，可以輕鬆畫出平行的直線。

2 接著在上方與下方畫出構圖的記號線。確定上下的記號線時，不會受石膏的方向影響，在記號線的優先順位中是最重要的。

3 以畫面中心的十字為基準，確認取景窗，下巴及胴體的切邊處等面部大幅變化的地方畫上記號線。取景窗的角度要和自己的視點與石膏像連成的線成垂直，以兩手確實固定取景框後再確認吧！同時也要開始確認橫向的構圖。

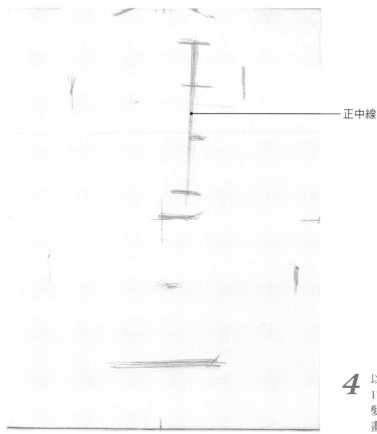

正中線

4 以測量棒確認位置，畫下臉的正中線（第178頁）。以這條正中線為基準，在瀏海的髮根、眉毛、鼻子、胸口等這些能於廣大畫面上展現特徵的地方畫上記號。

5 接下來以正中線為基準，眼尾、耳垂、脖子後側等身體圓弧邊界線後的地方輕輕打底。此時將左右對稱的部位以直線連接，並意識到正中線與左右部位的距離及比自己視線的高度高出多少，藉此正確調整形狀與角度。

6 這裡開始描繪畫面中較暗、面向下方的面。接下來以鉛筆上色並描繪細節，在這階段將陰暗部分及光亮部分確實劃分清楚，會成為繼續作畫時，掌握光影形狀表現的重要關鍵。

Lesson 仔細確認位置關係

觀察與另一側耳根相對位置關係的同時，不要漏畫僅能稍稍看見的耳根。

將肩膀的圓弧邊界線接到脖子的地方與下巴前端的位置關係作連結，一邊畫下基準線，一邊確認。

繼續畫面部時，須一邊作畫，一邊觀察顴骨、眼尾、髮際線等左右對稱部位的位置及平衡。

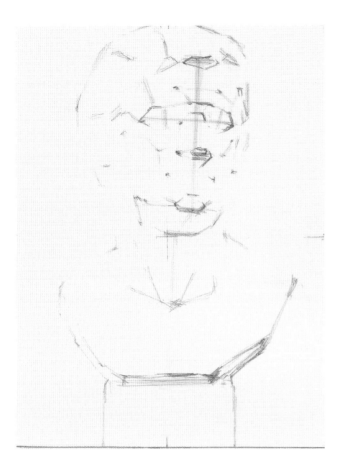

POINT1　掌握眼頭

眼頭的位置也是重要要素之一。素描時，以測量棒正確測量眼頭和另一側眼頭間的位置關係，及從鼻翼到眼頭的比例。

POINT2　掌握眼睛凸出的角度

每個石膏像眼球凸出的位置都有所不同。眼睛的角度和兩眼間距會大幅影響畫作的印象，所以在畫記號線時要慎重調整比例。

7 在瀏海、眼睛、鼻子、下巴、身體的斷面輕輕著上顏色，使陰影區域變得明確。接著，一邊確認顴骨、額頭、頸部肌肉受光線照射的情形，及因石膏像的動作而產生的左右差異，一邊掌握色彩變化。

8 臉部印象大致決定後，再次確認形狀是否歪曲。此階段若沒見到明顯歪曲的地方，可以進入觀察光線的程序。從嘴部和鼻子周圍等接近光源而顯著呈現明暗差異的地方開始，以鉛筆加深色調。

9 　輕輕描繪照不到光的陰影處的髮際，及耳
　　朵、顴骨等地方。相較接近光源的部分，
　　在陰影處要減弱筆壓，即使只是在處理線
　　條，也要意識到明暗差異。

POINT　眼睛陰影的表現

表現強烈的陰影時，握
在鉛筆前端，確實加重
筆壓吧！即使在陰影中
也可以藉由改變線條排
列的方向，描摹出眼睛
的形狀。

10 　若構造和部位的位置關係無強烈不協調
　　感，即可在光源側的眼睛、瀏海、鼻子
　　下方、下巴下方畫上陰影，加強對比。
　　此時要想像最終完成畫像的樣貌，素描
　　時勇於加重筆壓，會影響之後的作畫速
　　度。

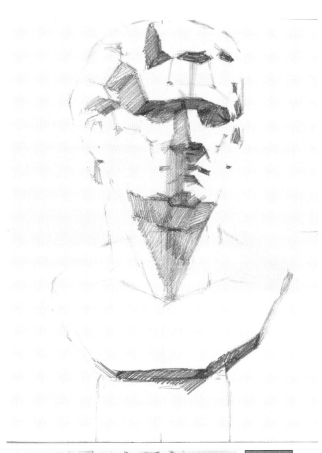

11 以加強對比的部分為基準，在鼻子四周、下巴等面大幅度變化、顏色較平淡的中明度區塊著色。留意相對於強烈的顏色能將色差表現到什麼程度，分別以不同的筆壓和鉛筆種類著色吧！

以自己仰視的角度確實展現出下巴的形貌，並沿著面的方向加上筆觸。

Lesson 沿著面加上陰影

配合面的方向排列細線後，可以呈現出面的角度。這不僅是單純的塗色，還要注意直線筆觸在畫面上的效果。

為眉毛到鼻尖這片大面積的明暗邊界著色時，留意面的方向再畫上筆觸。

儘管有許多細小的面，首先要找出臉的正面和側面較大的邊界面，在這些部分加上陰影。

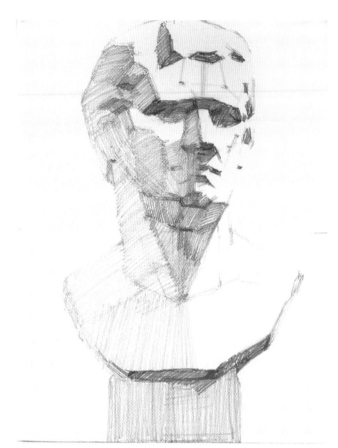

在畫較大的面時，一邊注意不要讓筆觸變得太雜亂，一邊以一定的速度在面的範圍內加上筆觸。

12 在台座、脖子、臉的側面等光照不到的陰影側畫上陰影，調整整體的明暗。以較大的明暗邊界為基準，陰影～反光的區塊以較大的單位分層塗色，以大面積區塊展現出光線照射在整體石膏像上的變化。

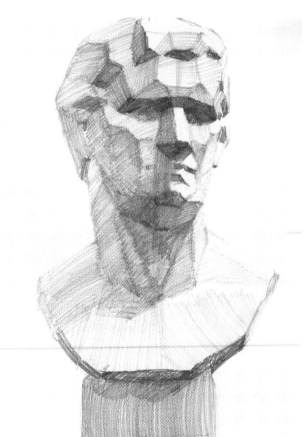

在拿捏光源側色調時，替換使用 F 和 HB 等較硬的鉛筆。削尖筆尖，活用紙的凹凸紋路，仔細調整筆壓。

表現沒被光照射到的陰影時，注意避免提升彩度，並以破壞紙張凹凸紋路的強烈筆壓為眼睛的邊際塗色。

13 從自己的方向所見較接近正面的那一面開始，進一步加深陰影。不只是畫出表面所見的顏色，也要注意重疊鉛筆的筆觸加強面的真實感。

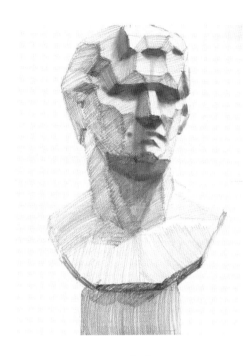

14 在此步驟要突顯整體光的印象和大致形體，以面紙與紗布等工具，從眉毛下方及鼻子下方等明暗界線開始擦拭，以營造出低彩度的必要顏色，加強光的效果。

POINT 面紙的使用方法

為了擦拭細部做出區別，將面紙確實捲在手指上固定。

擦拭眼睛的陰影調子時，和鉛筆作畫一樣，專心注意面的方向。此時要留意光和陰影的邊界要留下鉛筆鮮明的色調。

抹擦下巴時，不要擦到下巴前端和面的交界處，要留下鉛筆的筆觸。

POINT 軟橡皮擦的使用方法

將軟橡皮擦前端的形狀捏細，畫出光源側眼尾的邊際及嘴部打亮的地方。要留意如果將軟橡皮擦揉成圓形的話，細微部分的表現及打亮的地方就會變得朦朧。

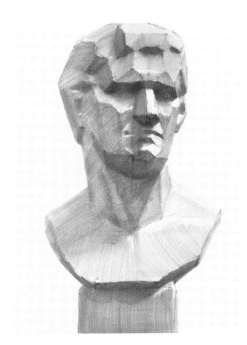

15 到反光側為止的部分以面紙等工具調整為低彩度的調子後，以重疊的筆觸再度喚起眼睛四周和鼻尖、下巴等處的寫實感。

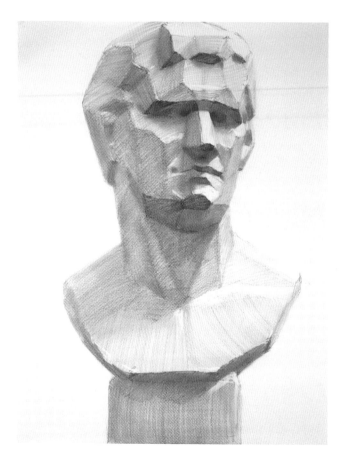

Check!

短握筆尖削尖的鉛筆，加強眼尾和嘴部等細小
邊際的對比。

16 接下來，定下增加色階時的基準。眼睛
的雕刻及鼻尖、嘴部等，使用深色的鉛
筆來表現石膏像中明暗邊際特別強烈的
部分。

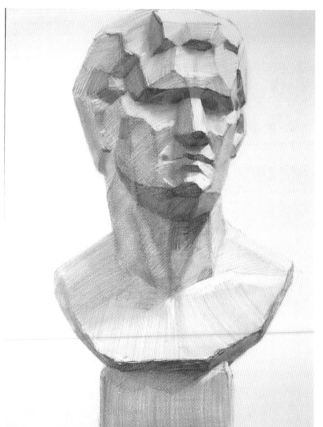

Check!

石膏像的質感以角的部分表現。缺損的部分也不要省略，
使用軟橡皮擦及鉛筆的尖端仔細描繪。

17 為了增加色彩的多樣性，在光源側的明
亮面、自己面對的正面和頭髮邊際等大
幅變化的部分重疊細小的筆觸。

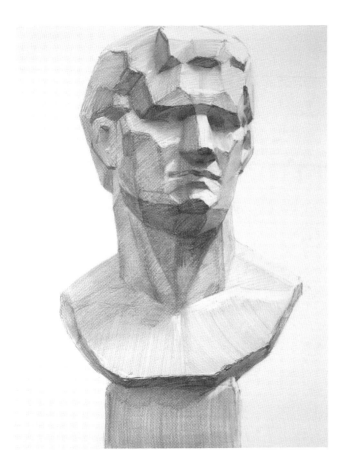

18 比較光源側的頭髮及耳根、反光側的後
側頭髮下緣等處，看清因光的影響所產
生的差異，加強頭部圓弧邊界線的表
現。從邊界開始想像看不到的地方形狀
如何膨脹，突顯形體邊界的強度很重
要。

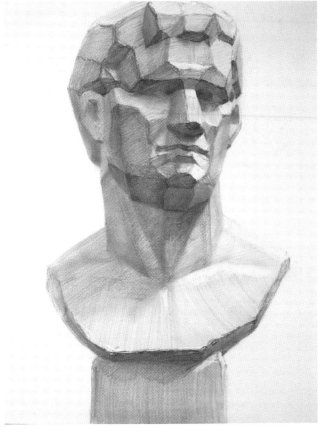

Check!

以面紙輕輕擦拭時不要破壞紙張凹凸的紋路，應注意不要
讓陰影側上方及反光等處的顏色變得過於平淡。

19 明顯能看出頭部的立體感。確實為形狀
變化的面塗色，能加強立體感。明暗差
異忠於石膏像的同時，增加色調的豐富
度吧！

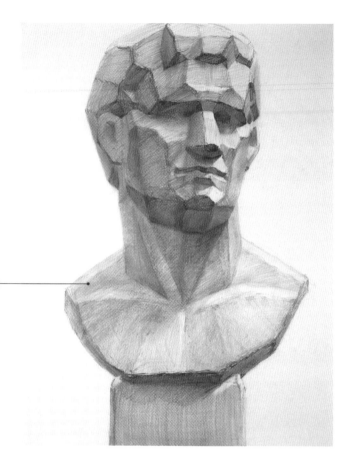

圓弧邊界線等擦拭後調子無法完美表現的地方，放鬆捏扁軟橡皮擦前端的力道輕輕擦拭，可以讓調子的感覺變得平和。

20 重疊筆觸以表現胸部等中間色區域的觸感，整體看起來就會有彷彿摸得到的真實感。注意筆觸重疊的情形及筆壓強弱，意識整體畫面的狀況繼續作畫。

POINT 光源側的表現

讓光源側的變化表現得更細密。使用 F～3H 這些較硬的鉛筆，一邊調整筆壓強弱，一邊變化筆觸的長度和方向。稍微被光照射的地方也不要忽略，以軟橡皮擦微微打亮。

■收尾

使用筆型橡皮擦加上細微的光亮，表現出更多細節，更貼近石膏像的質感。

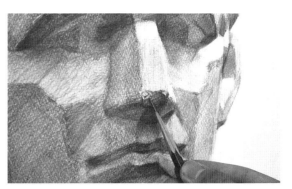

鼻尖的損傷的部分是石膏像特色之一。確實以削尖的鉛筆畫出這種感覺。

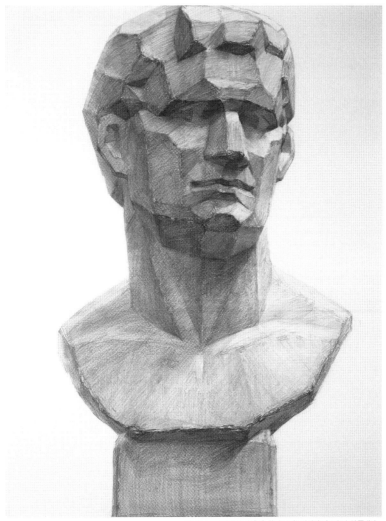

繪製：吉田有作（東京藝術大學美術學部設計科畢業）

完成 在最後階段，從光線照射和陰影落下的方式到質感的表現，為整體畫面的顏色加上對比。從光照最強的地方開始依次確認顏色的視覺強度，讓完成度更上一層。石膏像作為明確的立體物件，若能捕捉其於光線中凝立的樣貌，就可以畫出一幅好畫。

軸線與正中線的思考方法

素描時，意識到對象物的「中心」在揣摩形體與構造上很重要。這個「中心」有「軸線」和「正中線」兩種思考方法，且為畫石膏素描時莫大的關鍵。那麼，就稍稍來了解一下「軸」及「正中線」究竟是什麼吧！

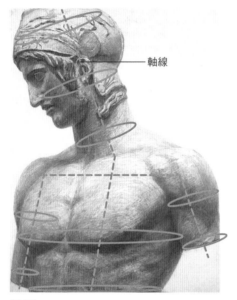

軸線

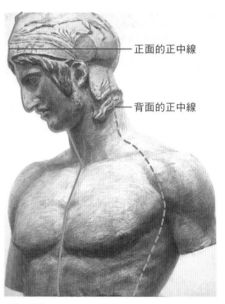

正面的正中線

背面的正中線

軸線

將石膏像的頭部、身體、手臂以簡單的圓柱體代替。通過圓柱體中心的線就是「軸線」。所謂的「軸線」不能由視覺看見，而是需要想像通過石膏像內部的線。可以掌握這條軸線的話，比較容易注意到脖子的連接方式和動作歪曲等各種不協調的地方。

正中線

正中線是從頭部沿著中心往下穿過臉部和身體等左右對稱形體的線。和軸線不同的是正中線可以透過視覺掌握，以正中線為基準比較左右寬度和比例，或觀察正中線自身角度變化，會成為調整形體的助力。

▼ 看看加上這兩種思考方法
所完成的素描成果…

POINT

比起「軸線」對位置及角度正確性的影響，是否能以感官來察覺更加重要。將石膏像視為實際的人類，慢慢觀察是否有構造上的不協調感。相對的，「正中線」是視覺可以看見的線索，想正確調整形體時可善加利用。

意識到軸線與正中線的思考方法後，觀看素描成品的眼光也會有所不同。確認軸線與正中線的概念是否確實反映在素描作品上吧！

頭像① 阿古力巴

阿古力巴在角面像的章節介紹過，也來畫畫看他的頭像吧！和角面像不同，畫頭像時，捕捉並
表現石膏像的質感、頭髮、額頭上的皺紋等細微特徵是很重要的。

照片範例

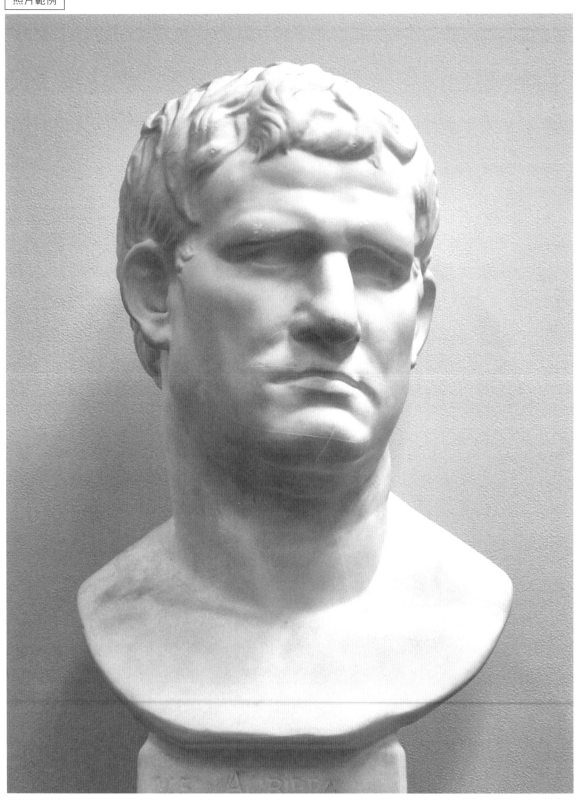

■描畫阿古力巴（頭像）時的注意要點

阿古力巴的頭像，是初學者練習時常用的石膏像。其他石膏像的頭髮和眼睛等部位常常過於細小，但阿古力巴頭像的這些部位都大小適中，動作較少，作為仔細確認素描基礎的練習最適合不過。剛開始時目光容易被細小的部分吸引，在那之前，先找到畫角面像時學習到的大面積變化及明暗差異，再開始作畫吧！

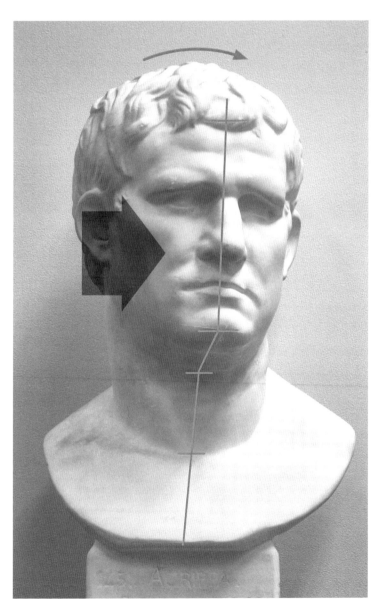

POINT

**不要忽略石膏像的
細微動作**

因為臉部動作較少，所以捕捉細小的變化，如些微傾斜的頸部及視線的方向等，就更顯重要。以測量棒確實掌握形體，正確測量比例。

51

Check!

一邊考量如何在畫面中組織構圖，一邊使用測量棒測量比例，上下左右都畫上記號線。

以測量棒測量比例的同時，正確掌握瀏海邊緣、眉毛、鼻尖和下巴間空隙的寬度，畫下記號線。

1 以取景窗的窗格為基準，確認上下左右的構圖。接著在下巴、脖子根部、胸部這三個較大的邊界畫上記號線。此刻的部位配置會影響後續作業，所以要審慎拿捏。

2 在臉上畫下連接額頭到下巴的正中線。此時不只是畫出一條筆直的線，一邊意識到頭部傾斜的角度，一邊調整正中線的位置。

52

3 以臉的正中線為基準，用測量棒確認脖子的連接方式。連接兩邊眼尾的橫線的傾斜角度及距離也要以測量棒確認，正確定位臉部的方向。

4 為了確認太陽穴、顴骨、嘴部等的寬度及位置，一邊以測量棒測量，一邊在必要的地方畫上記號線。同時也畫出下巴下方的角度及寬度。此時，藉由意識到自己與石膏像形成的仰角角度大小，能更容易調整石膏像臉部的方向。

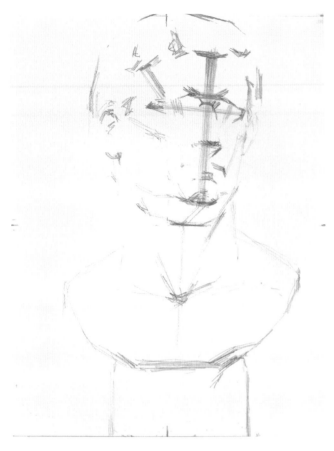

Check!

為貼近石膏像的表情，調整眉間的位置與角度的同時，和眼角一樣以直線連接左右兩邊，藉由正中線確認左右是否平衡。

5 輕輕畫上瀏海和耳根等部位，臉的輪廓便清晰了起來。畫各部位的形狀時，陰影區域暫且視為簡單的圖形，一邊注意角度和配置，一邊加上筆觸。

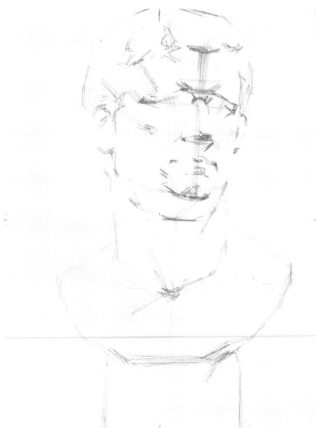

Check!

在脖子根部加上基準線時，影子落下的方向也畫上記號。

6 輪廓線不是照著石膏像描繪即可，首先留意到眉毛、鼻尖、下巴等大致的邊界。在畫細小部位前，一邊觀察比較位置及各部位的距離，一邊作畫。如何在短時間內像照片上一樣掌握各部位邊線及形狀變化位置才能表達石膏像給人的印象，是這個階段的課題。

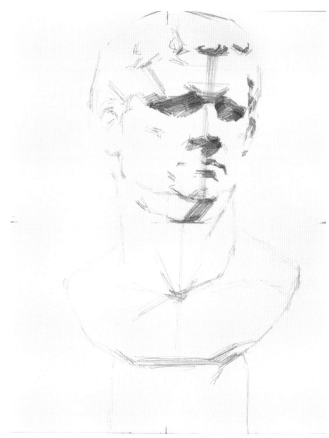

從眼睛的雕刻及鼻子的陰影等明暗差異強烈的地方開始塗色。將陰影落下的方向及面本身的方向放在心上，作畫時改變筆觸的強弱。

7 意識到光源側射入的強光，為亮度差異較大的陰影側用力加上調子。此時，不僅顏色，也要注意到筆觸的方向和面的角度。

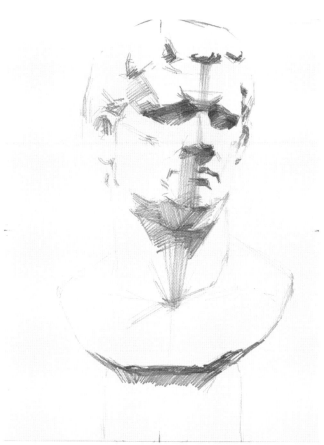

Check!

為了營造立體感，以鉛筆橫躺的方式加上筆觸。

從顴骨到表情肌的連結以陰影表現。連結太陽穴的稜線，是區分臉部正面及側面的重大基準。

8 意識到光影大面積的交界及形體所見較大的邊際，在太陽穴、鼻子下方到下巴、脖子正中線輕輕畫上陰影的調子。為接下來作畫時展現色調差異的基準。

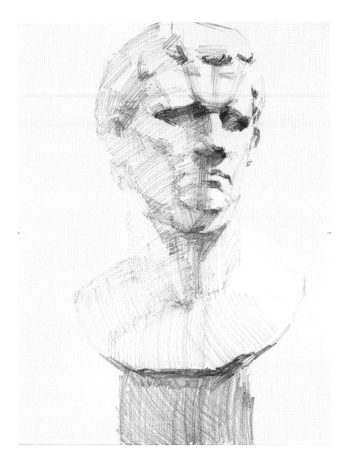

9 掌握以太陽穴和顴骨為基準的正面和側面間的大面積交界,以較大的筆觸為陰影的調子塗色,和光亮處做出區別。不要在意細小的頭髮和皺紋,好好掌握面積較大的部分吧!此時確實為身體斷面下的台子上色、塗暗。

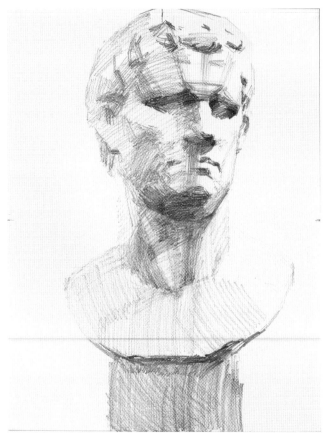

Check!

正面和側面的形體邊界部分,從臉頰開始到側面頭部的陰影區塊畫上較大的筆觸,塗上顏色。

10 從下巴下方開始,加入落在脖子上的陰影。為了突顯下巴的倒ㄈ字型,重疊從下巴到脖子間的筆觸,使調子密度變得更濃重。

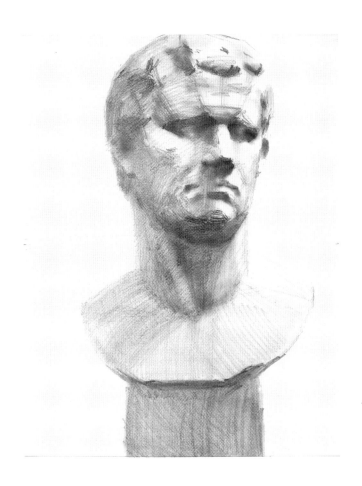

11 明暗的邊界到陰影側陰暗的部分，用面紙擦拭鉛筆質感粗糙的色澤，製造出晦暗平淡的效果。不只是單純的抹擦，意識到面的角度及光線照射狀況的差異，改變擦拭力道的強弱。

將面紙捲在手指上擦拭眼睛雕琢處及鼻子四周、嘴部等處於明暗交界而顏色深濃的地方，以製作出彩度較低的色調。

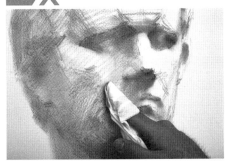

擦拭臉頰明亮部分和陰暗部分的邊際後，整體的顏色彩度降低，明暗的差異性就會消失不見。

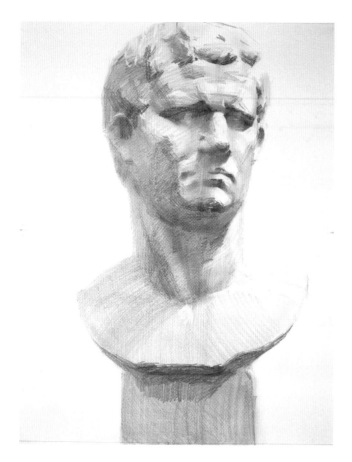

12 讓因為抹擦而變得模糊的形狀再度鮮明。這裡須再次意識到從光源而來的強光流向，配合明暗狀態的差異，改變鉛筆的筆觸與筆壓。加上筆觸描繪形體同時，也要保留經擦拭過的地方。

經擦拭而降低對比性的地方，要再補上強烈的陰影。光影的邊界、嘴部及鼻翼等處，短握鉛筆仔細重疊筆觸。這個作業會對整體石膏像產生影響，須慎重進行。

此刻使用捏細後的軟橡皮擦，細細追加光源處的光亮。

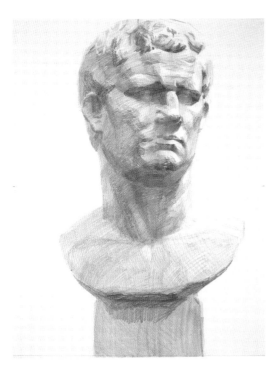

畫上各個方向的短筆觸，以自然的方式呈現光
源側柔和的調子。

13 為了調整臉頰和下巴四周等明暗大面積邊
際的調子，慢慢擴大中間色的面積。因形
狀變化而改變強弱的筆觸及顏色的濃淡對
比都會影響到中間色。

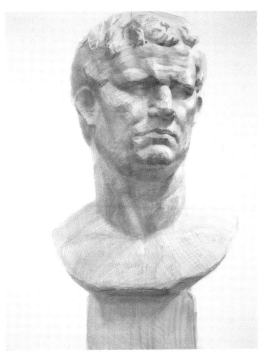

14 變得不一致的色調，沿著面的變化而顯現
出統一感。在強烈照光的地方加上石膏像
凹凸不平的質感及缺損部分的描畫，會更
有真實感。

POINT 關於光源側的表現

抹擦光源側時，要有做出與陰影側強烈色差的
意識。雖然是一個勁兒的降低畫面彩度作業，
若能準確判斷以面紙擦拭時的指壓，光的視覺
效果就會變得更美且效果更佳。因為抹擦而使
形狀模糊的話，重疊筆觸並以軟橡皮擦打亮的
同時，要拿捏好兩者之間的平衡。

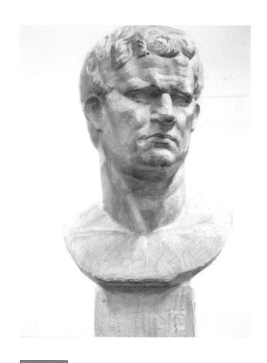

15 沿著陰影側頭頂部的面加上深濃的筆觸，就能產生立體感，使形體變得更明確。配合額頭凹凸不平的形狀，確實沿著面仔細的畫上髮流。

Check!

取得整體色調的平衡後，短握鉛筆，在眉毛和鼻子下方強烈表現表情的地方加上深濃的筆觸，使畫作更有魄力。

Check!

因複數光源的影響而使影子重疊的部分，區分顏色的濃淡，細細描繪。

Check!

描繪從額頭到頭部的瀏海時，找出髮流以及連接的地方很重要。忽視頭部前方隆起部分，畫得太濃的話會破壞形狀、光的表現也會看起來較不鮮明，所以要注意描繪時的筆壓喔！

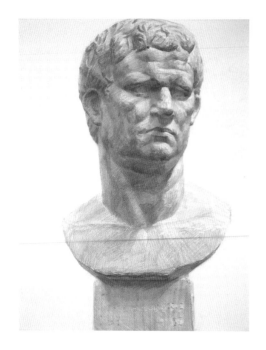

16 一邊和石膏像做比較，一邊加上顴骨附近肌肉些微向上拉提的部分，及各部位纖細的表情描繪。帶著緊張感來調整鉛筆筆壓並進行描畫邊界的作業。

■收尾

稍稍再加強筆觸來表現脖子形狀的邊界。像這樣些許的巧思,就可以提升畫面的完成度。

畫上台座文字的浮雕時,以軟橡皮擦打亮文字後,再以鉛筆尖端加上陰影,展現出細緻的凹凸感。

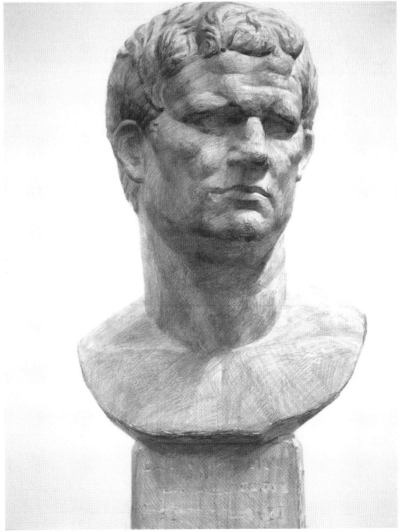

繪製:吉田有作(東京藝術大學美術學部設計科畢業)

完成
從頂光到陰影側陰影大面積的變化,及從自己座位仰視所感受到的空間尺度感、立體物的存在感等,以準確的單位確保細膩的觀察,取得每個元素的細緻平衡。

麻面維納斯的特徵是碩大的頭部。相較於其他石膏像素描時較難取得平衡，須留意如何將繪畫主體放入畫面、構圖的配置。

照片範例

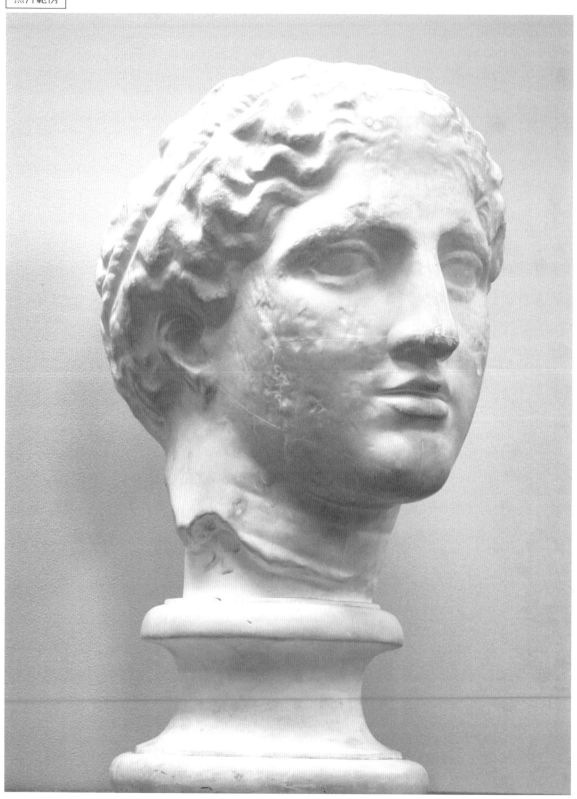

■什麼是麻面維納斯？

作為帕德嫩神殿破風雕刻的一部分而廣為人知，以海神波塞頓的妻子安菲特里忒為原型。原始雕像收藏於巴黎羅浮宮。

■描畫麻面維納斯時的注意要點

描繪麻面維納斯難度較高的地方在於如何描畫些微傾斜的脖子與平坦的額頭。如何顧及頭部的特徵並合乎整體的形態是必須留意的地方。

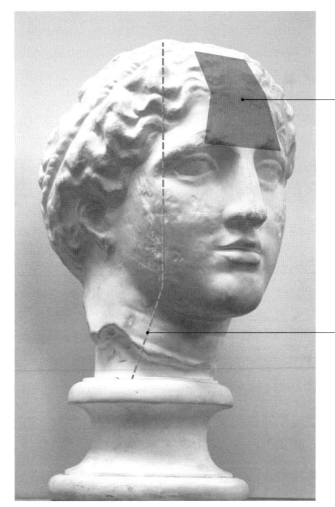

POINT1

展現出頭部的分量感

如果描繪的不夠深入就會留下單調的印象，所以要耐心觀察，以掌握頭部的特徵及分量感（第178頁）。特別是額頭面的邊際，因為頭髮沒有太強烈的表現，是容易疏忽的地方。

POINT2

掌握軸線的傾斜

脖子只有一點點，所以也許很難理解，但脖子稍稍有點傾斜。好好觀察脖子下方的左右差異。

1 以取景窗的窗格為基準，決定上下左右的構圖，決定下巴的位置後，取好從頭部到脖子的比例。之後的作業難以修正此刻取好的位置關係，所以要看仔細。

Check!

將鉛筆橫躺，大致上畫出臉的正中線。

以要進入深處的感覺調整鉛筆的方向，刻畫出形狀的邊際、頭部弧度邊界的表現。

2 以正中線為基準，觀察比較左右部位的配置。全面觀察對象物件時，找出下巴等給人深刻印象的地方，以測量棒測量其配置是否都與石膏像吻合，同時掌握整體體積及比例。

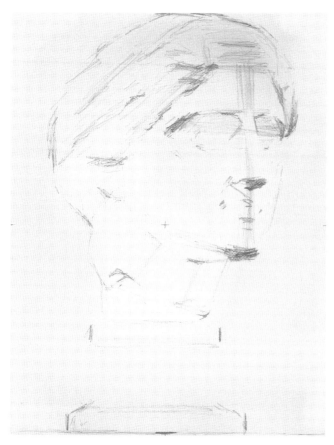

Check!

配合脖子傾斜的角度，從下巴下面開始，在脖子扭轉面的位置輕輕加上筆觸。

3 位置關係的分配底定後，將注意力放在強烈明暗邊界上光影的描繪。這裡不要將注意力放在細小的部位，以大片簡略化的陰影圖形和器官部位的根部為焦點來作畫。

Check!

眉尾的角度是為了明確額間印象及自己視線位置的關鍵。正確掌握相對於正中線的角度與距離吧！

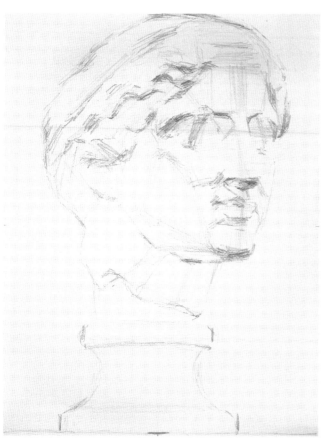

4 尋找顴骨、脖子的稜線，以及眼睛、鼻子和鬢髮等形狀變化易於理解的地方。拿捏臉部印象時，讓骨骼的配置關係盡量模仿石膏像是一大重點。

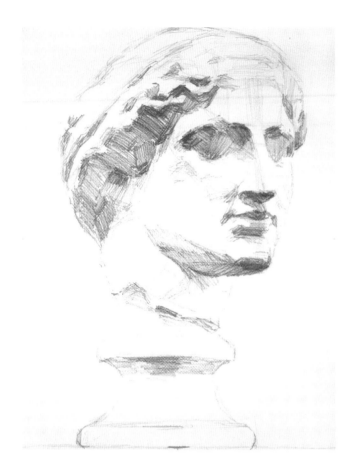

Check!

鼻子落下的影子到嘴唇陰影面的陰影變化,以短握鉛筆的
方式描繪。

5 以配置的平衡等必要的最少訊息稍稍掌握
印象後,在下面陰暗、低彩度的區域加上
調子。不僅須考慮配色,面的方向和距離
也不要忘記喔!

POINT 頭髮的表現

不要立刻以細線表現髮絲,配合髮量,畫出大面積的
陰影來表現頭髮。沿著面的角度加上筆觸。

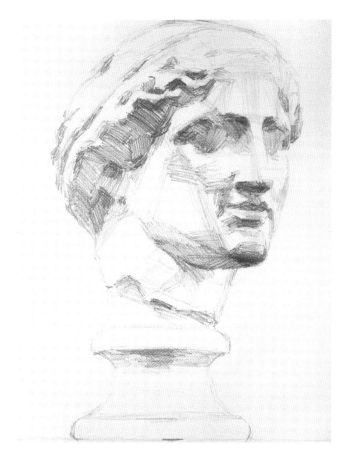

Check!

意識到耳朵後側的下巴關節到脖子後側的圓弧邊界線，就能掌握脖子細微扭轉的動作。

Check!

顴骨的位置對調整臉部印象非常重要，配合隆起的地方，以密集的直線段表現基準。

6 　找尋顴骨、表情肌及表皮內部的形狀。臉部印象並不僅由各器官部位決定，掌握骨骼及動作的印象也是很重要的。

⬇ **作品達到某種程度後⋯**

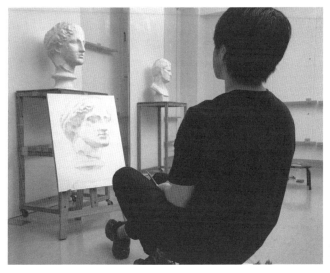

不時將畫作從畫架移到石膏像下方，保持坐在椅子上的狀態，從較遠的地方確認整體的形狀。

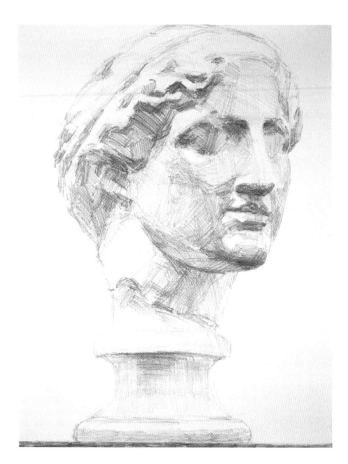

7 從明暗的邊界加深調子，仔細補上面的邊界變化。不僅是色彩，作畫時也要聚焦在鉛筆的運用方式及加入基準的關鍵。不要只以同一種感覺作畫，考量各個地方的色調差異進行素描。

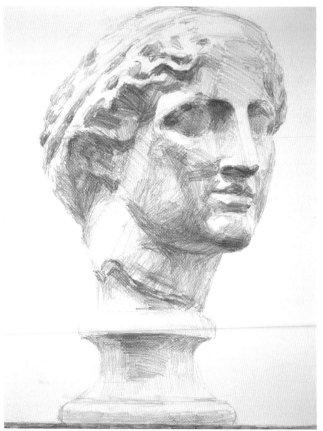

Check!

抹擦時要配合狀況改變拿面紙方式及力道的強弱。

8 增加半色調，形狀的膨脹感就會更真實。此時開始加強一絡絡髮絲陰影側的表現，並在額頭的亮面加入中間色。

68

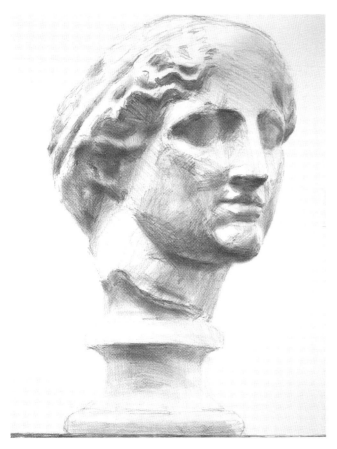

Check!

輕輕擦拭臉頰周圍的陰影，調整太強的調子。

9 　加上調子，確認營造出整體的分量感後，以面紙或紗布等擦拭陰影側來增加半色調，就能加強立體感及光的表現。

Check!

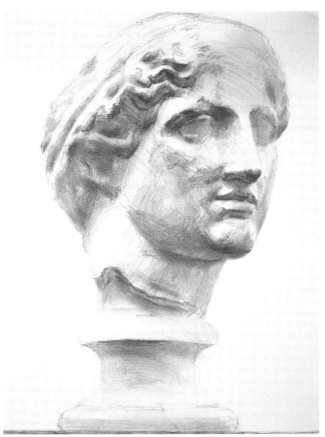

壓扁軟橡皮擦的前端，仔細為在陰影中可見的下眼皮打光。

以較硬的鉛筆加強因擦拭而使鼻根等形狀變模糊的地方。

10 　藉由擦拭再調整變得模糊的外觀。不要立刻關注細節，調整顏色的質感以連接較大的色調，並從能清楚看見的明暗邊際開始加強描繪。

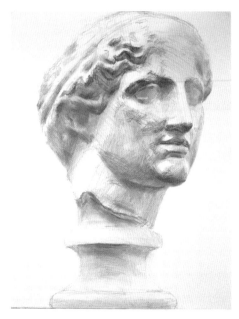

一邊思考顴骨的面如何連動，一邊將鉛筆的筆觸沿著面重疊。

11 觀察整體平衡，選擇需要加強表現的部分，慢慢呈現石膏像質感的真實性。

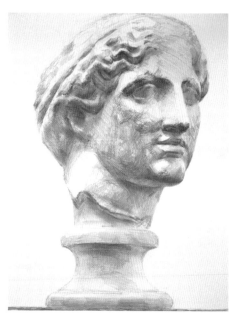

12 為了安定石膏像的形狀和畫面的印象，除了眼睛、鼻子、嘴巴等容易理解的地方外，圓弧邊界線及圓柱的台座也加上調子加以調整。如此細緻的調整，會對完成度產生巨大的影響。

POINT 細節處也要仔細描繪

弧面的地方要確實描繪，表現出和下巴的差異。

不要忽略稍稍看得見的鼻翼下方，以較硬的尖頭鉛筆描繪。

由於圓柱台的面較光滑難以做出變化，觀察落下來的影子做出立體感。

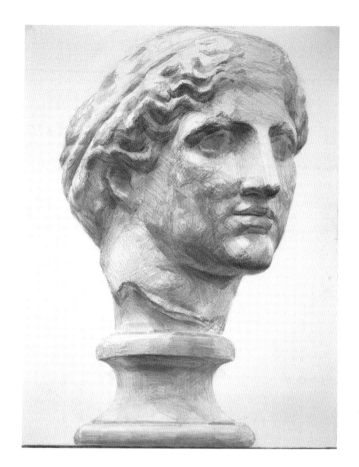

13 因為筆觸增加，以軟橡皮擦仔細調整光線照射的面。光亮側並非「逐漸消失」，而要以「畫上去」的感覺進行描繪。

眉毛上的缺角可說是麻面維納斯的特徵，使用筆尖的中間部分，以細小的筆觸描繪。

以捏尖的軟橡皮擦打光，營造出質感。

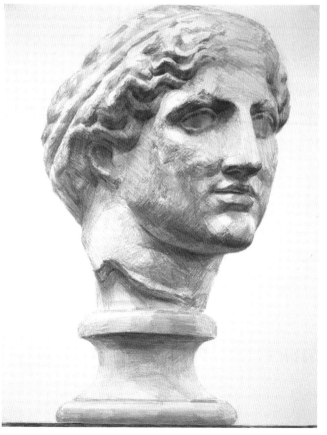

14 為收尾作準備，開始讓光線影響而突顯的石膏質感，及各部位的陰影表現等各個地方變得更明確。過於集中某個特定場所會破壞平衡，作畫時要時常觀看整體。

■收尾

畫出隆起的額頭

儘管額頭正面的表現較少,卻是非常重要的地方。沿著向上隆起的面加上筆觸,讓頭頂部凸出的地方更容易理解。

要加強明亮面中些微的明暗差異時,以紙筆等工具讓形體邊際的側緣保留彩度較低的顏色,變化就會更明顯。面的邊際留下些微鉛筆的彩度,不要讓調子變得太平板。

表現臉頰的質感

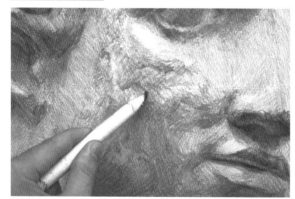

要擦拭臉頰有缺損的面等細小的重點部分時,建議使用紙筆。因擦拭而模糊的地方重新用鉛筆加強其邊際。

讓動作有形象

脖子的圓弧邊界線常埋藏於後側頭髮的邊緣,要一邊想像脖子的動作,一邊作畫。

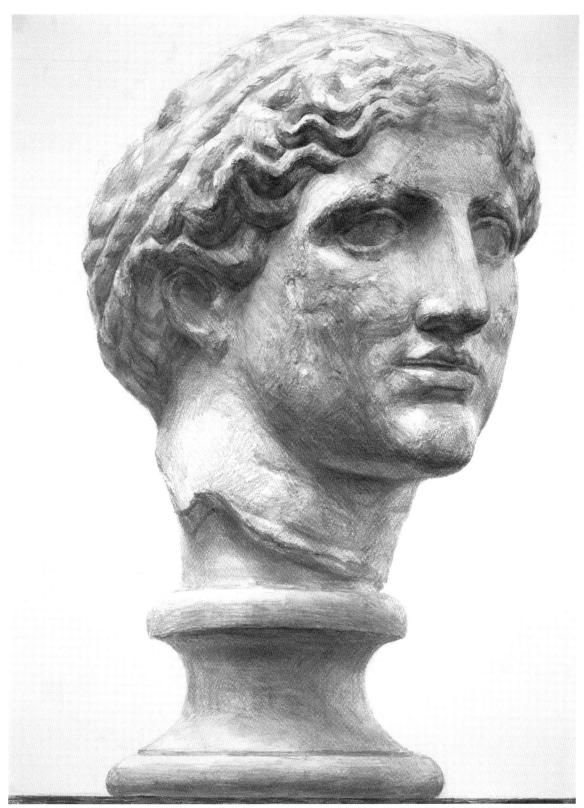

繪製：小杉山岳土（東京藝術大學藝術學部設計科碩士 2 年級）

完成　以準確的基礎工作為基準，並注意細小的部位和石膏像較大的明暗差異，頭部的分量感和光影變化都表現得很真實，可說是連圓柱台都完美呈現的傑作。

頭像③ 米基奇

頭髮和胸部浮雕的複雜度都相當高的石膏像，以廣大的視野正確捕捉脖子大幅度扭轉等充滿特色的
動作，並大致修飾印象吧！

照片範例

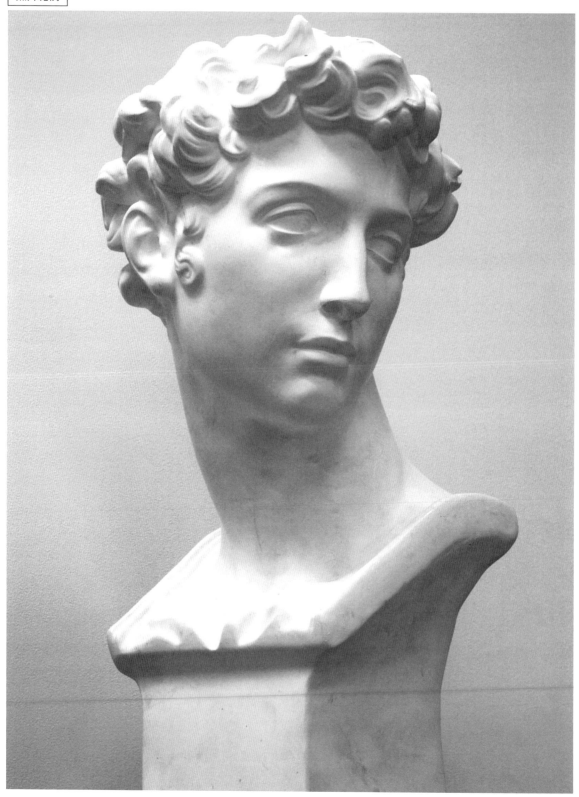

■米基奇是誰？

米基奇像的模特兒是朱利亞諾‧米基奇（內穆爾公爵），活躍於文藝復興時期義大利佛羅倫斯的政治家。這座頭像是設置於佛羅倫斯米基奇家族禮拜堂中的全身像的一部分，由米開朗基羅製作。

■描畫米基奇時的注意要點

因為米基奇的尺寸比其他石膏像小，所以在畫布上要畫得比實物大。因此，好好思考如何不使整體構圖失去平衡再開始作畫吧！

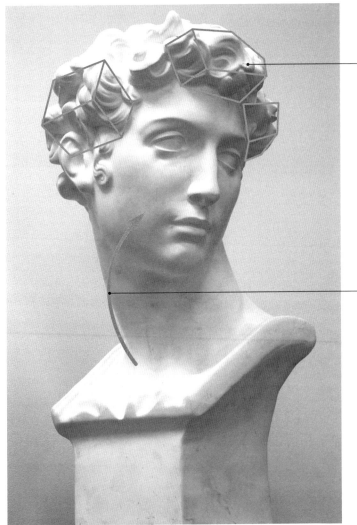

POINT1

將頭髮分成幾組來考慮

米基奇眼睛和眉毛的造型相當引人注目。一根一根細細畫上頭髮的話，容易瓦解平衡，首先將頭髮分成幾組，一邊觀看全體的形狀，一邊調整。

POINT2

慎重觀察大幅度扭轉的脖子

說到米基奇不得不提的特徵就是脖子大幅度扭轉的動作。觀察太草率的話就容易變得不自然，多加注意吧！

1 使用取景窗確認構圖。在頭髮兩側和身體
邊緣畫上輔助線的同時，也要觀察畫面左
右留白的平衡。

2 接著大致掌握石膏像約略的外形和脖子的
動作。特別是接下來的作畫中，身體周圍
會成為正確調整臉部正中線和動作角度的
基準，所以要盡早著手。

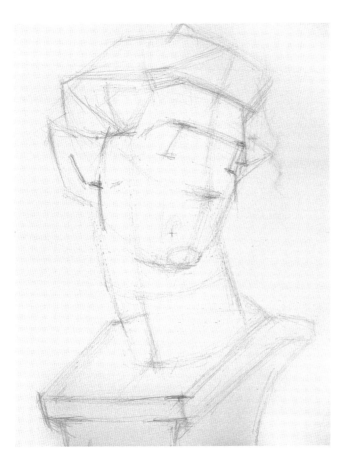

Check!

以正中線為基準,大致設定瀏海髮際、鼻子、雙眉的角度和位置分配。為了便於稍後修正,作畫時這裡的配置不要決定得太精準。

3 以臉部正中線的傾斜為基準,大致確認雙眼、兩側頭髮的位置關係。這次作者採取的不是確實測量後再決定構圖的作畫方式,而是以先大略決定各部位的配置,之後再修正形狀的方式進行。

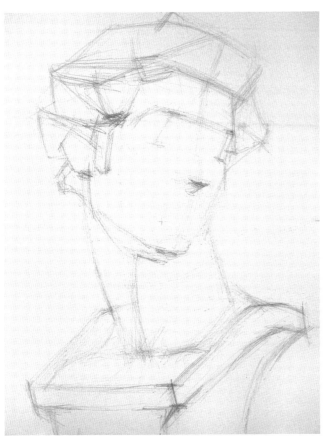

4 確實畫出下巴周遭的形狀,意識到臉部的面及動作之間的連動,同時畫出束狀頭髮的外觀。頭髮細小的波浪狀很容易吸引注意力,但先著眼於大群塊吧!

5 畫到這裡時，重新檢視一次歪扭的形狀吧！首先瞇起眼睛好好觀察石膏像，鼻梁、嘴部和眼前的浮雕等訊息看起來較醒目的部分，儘早於畫面上描繪。

⬇ 離遠一點確認

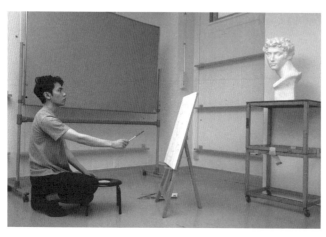

描畫看起來較醒目的部位後，從椅子起身往後退一步，將目光從畫布及繪畫主體上移開，保持坐姿時的視線，確認形狀以及各部位的配置。形狀扭曲的話，於每次確認時進行修正，調整形狀。

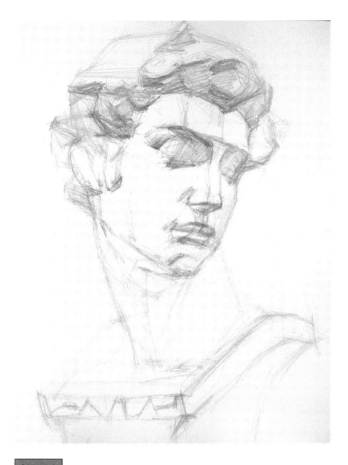

6 修正扭曲的部位配置，並判斷整體平衡調
整至一定程度後，於頭髮下面等陰暗部分
粗略加上陰影。營造出全體分量感之後，
再次確認形狀。

Check!

在眼尾和眉頭等形狀的邊際部分加入力道較強的線條，能使確認配置的工作變得簡
單。此步驟僅為確認配置，故加上最少的線條即可。

Check!

下巴是各種的石膏像特徵最凸
出的地方。針對頭部的印象，
大致捕捉下巴凸出或圓潤的特
徵。

79

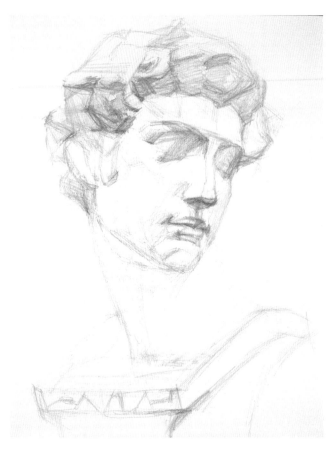

7 原先粗略勾勒的各部位形狀，線條漸漸開始變得俐落。從此開始讓臉部周遭的印象變得洗練，一點一點畫上脖子、臉頰等部位的骨骼。

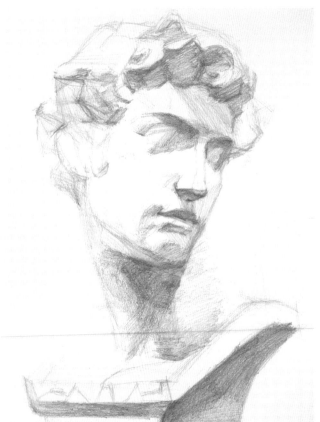

Check!

縱使看來都是陰影，但依據面的角度色澤會有所不同。配合面的方向改變筆觸，就能表現出顏色的差異。

因為經常會忽略的台座周遭，也是會影響畫面安定感的重點，觀察全體的平衡，仔細的作畫吧！

8 意識到光的方向，輕輕為頭髮等大塊落下的影子加上調子。在這個階段就為陰影加上明暗差異吧！

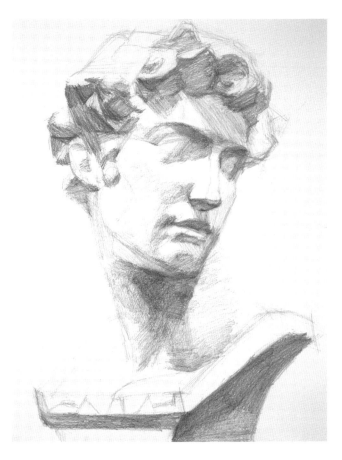

Check!

不要一根一根考量頭髮的畫法,找出頭髮之間的連接關係。

9 藉著為橫向的髮束加入力道強勁的調子,使頂燈的光更突出,一口氣加強石膏像的印象。表情肌的調子延展到鼻翼和嘴部,讓表情肌和嘴部四周展現出更洗練的印象。

Check!

為臉部形狀的邊際加上調子時,在輪廓線內側不停大膽畫下筆觸後,再以軟橡皮擦將溢出輪廓線的筆觸擦掉,調整外觀。

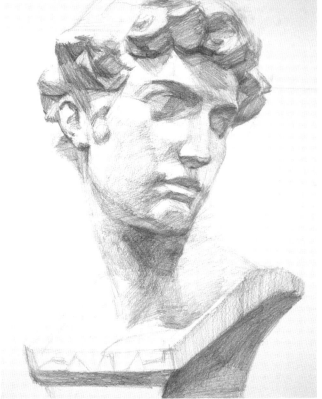

10 加上必要的明暗差異後,慢慢修飾臉頰和脖子上柔性中間色區塊的調子。若在確實營造出白色到黑色間的差異前,就著手畫上中間色區塊的調子,畫面會陡然變得平淡無味,須多加注意。

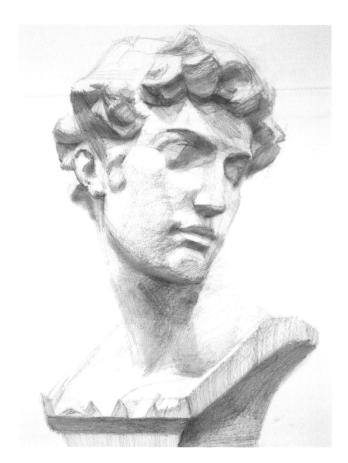

POINT 上眼皮的表現

上眼皮對臉部印象有很大的影響。捏扁軟橡皮擦的前端，將照射在上眼皮上的光的形狀擦去後，以鉛筆仔細調整眼皮的寬度及角度等。

11 大致開始整理全體印象時，用面紙擦拭顏色亮度最低的頭髮下方和脖子下方。

POINT 臉部四周的細節描繪

鼻子下緣和嘴唇等，臉部四周細緻的描繪十分重要。將鉛筆前端確實削尖後，仔細描繪陰影等地方。

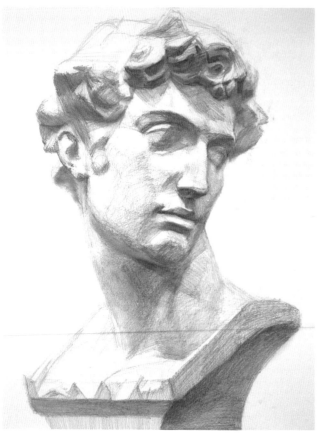

12 因擦拭而模糊的地方，再次用鉛筆描畫清晰。此時要意識到因光照射而呈現明快顏色的區域，以及和陰影區域視覺上的差異，善用經抹擦後的調子調整。

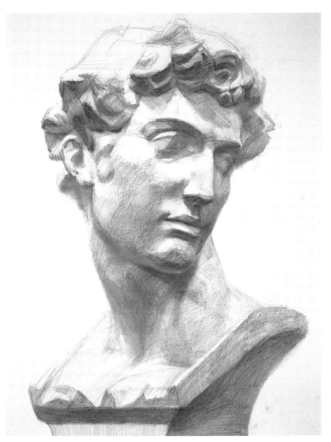

軟橡皮擦的使用方式

將軟橡皮擦放在畫面上滾動做成捲筒狀，保留
筆觸和表現力的同時，滾動到想讓顏色變淺的
地方。

13 處理頭髮的波浪和眼皮、嘴部等細節變化，使準確性漸
漸上升。也要顧及脖子的扭轉及緊繃的張力，加強動作
的印象。

⬇ **離遠一點確認**

將作品推近石膏像下方，自己
站到 3 公尺以外的地方確認整
體印象。

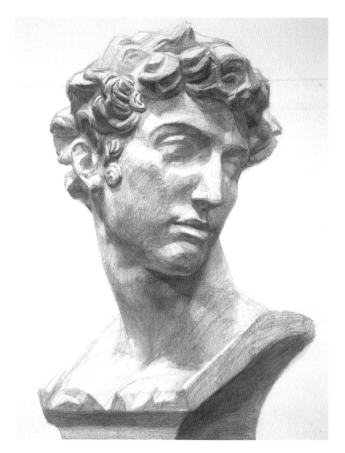

POINT　仔細描繪光和陰影

短握鉛筆，透過仔細描繪細節部位落下的陰影，可以使各部位變得清晰。以軟橡皮擦表現光在頭髮間形成的形狀。

⬇ 難以描繪時⋯

14 更進一步加強描繪離光源最近的頭髮色調深淺。將鼻子和嘴唇、下巴的形狀和陰影畫得更明顯。藉由仔細掌握陰影的形狀，影子落下的面的方向及形狀就能變得明確。

不要以不自然的姿勢進行細小且高精度的作業，注意要以安定的姿勢握住鉛筆作畫，並將畫面靠近自己。

Lesson　掌握動作的重點

石膏像和人一樣，透過捕捉身體的動作便能呈現躍動感。
確認一下什麼動作會成為關鍵吧！

脖子後側到下巴根部的面，在捕捉動作時十分重要。往顴骨而展現拉扯般的張力要謹慎處理。

配合脖子的扭轉方向，描繪緊縮側臉頰上肉堆積的樣子。意識到另一側是有張力的狀態，盡力展現兩側表現的差異。

■收尾

調整臉部的細節印象

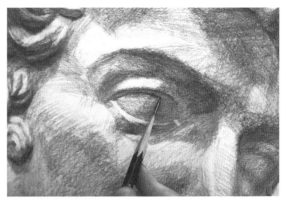

將軟橡皮擦的前端捏扁，善用其柔軟的特性來表現面的變化較平滑的地方，就可以表現出光線輕盈閃亮的特性。

描畫眼皮陰影等因光的照射而看起來明確的地方，要追求極致的真實感。

將注意力放在邊際

不要遺漏稍稍從脖子後面露出的頭髮。

留意表現肌肉動作的小凹槽等細節描繪，讓脖子的描摹更加真實。

描繪最亮的頭髮

為表現頭髮上方明亮的光線，以軟橡皮擦在各處打亮。

整體看起來色調明亮的頭髮，以 H 等較硬的鉛筆來描繪形狀。

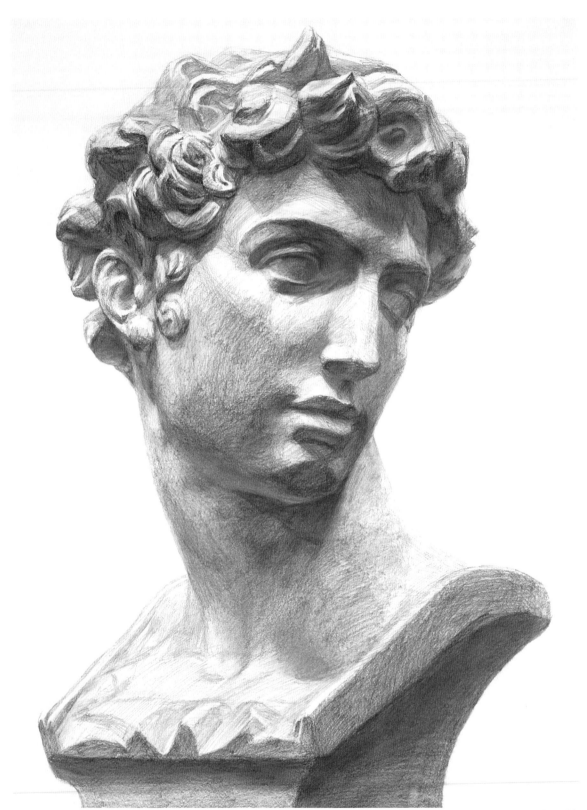

繪製：清水太二（東京藝術大學美術學部工藝科結業）

完成 生動表現出米基奇脖子大幅度的動作。這幅素描透過細膩觀察而呈現的形狀很自然，
充分再現石膏像的真實感及立體感。

Part

5

胸像素描

胸像① 赫爾墨斯

因為雙手被截斷，身體的動作較難觀察，是胸像中難度較高的石膏像。
以測量棒等工具仔細觀察形狀，作畫時要注意肌肉的動作和分量感。

照片範例

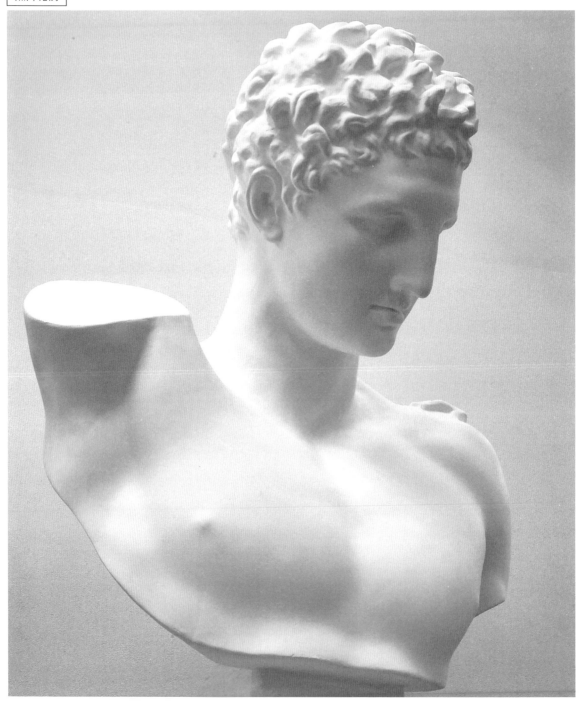

■赫爾墨斯是誰？

奧林帕斯十二神之一，是旅人和商人的守護神。現存的石膏像沒有雙手，但一般認為其左手抱著戴歐尼修斯，向上伸的右手則拿著一串葡萄。

■描畫赫爾墨斯時的注意要點

與其他的石膏像相比各部位的訊息量較少，是形狀較容易扭曲的形像，一邊想像看不見的手呈現什麼姿勢，一邊描畫出肌肉的張力和身體的動作吧！

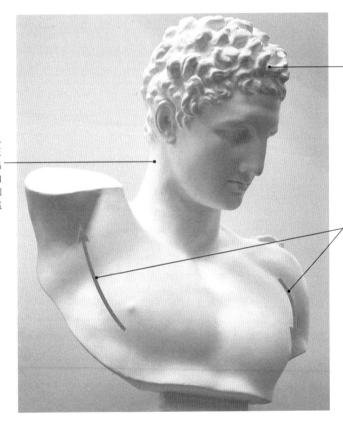

POINT1
掌握傾斜的脖子

儘管目光容易被雙臂吸引，掌握傾斜的脖子是重點之一。特別是這個位子，向正臉側俯視的傾斜動作很容易理解，但若不能確實配合向手前方傾斜的模樣，準確加上調子的話，就無法表現這個神韻，是作畫時的難點。

POINT2
仔細描繪頭髮的分界

有凹凸感的頭髮，其陰影側有髮質強硬的印象，光源側則呈現柔軟的印象，意識到如何畫出兩者的不同，作畫時表現出差異。

POINT3
意識到雙臂的動作

上舉的手臂和放下的手臂，這組對照性的手臂動作會影響到身體的動作和胸部的肌肉。好好感受這樣的差異再開始素描吧！

1 觀看取景窗的同時，在畫面中心與四角加上印記。因為此為畫石膏像輔助線的重要基準，印記要畫得正確。

Check!

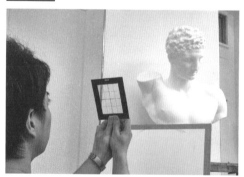

用雙手牢牢握住取景窗，每次觀看取景窗另一邊時，都要注意視線的位置不要偏移。

2 在依取景窗畫下的印記四周，約略確認頭部和身體的繪畫方式。一邊透過取景窗觀察，在肩膀、手臂、身體切口等處畫上輔助線並找到平衡。

為了正確調整透視，要追求「水平」、「垂直」、「角度」三者的正確性。
在此介紹找出這三者的訣竅。

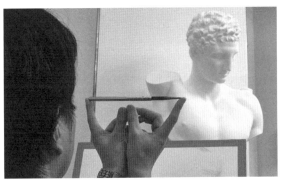

1 觀看石膏像時，使用鉛筆作為水平線，觀察各個部位的角度。在畫面上也比照辦理，考量相對於水平的部分，各部位的角度如何表現，反映在畫面上。

2 將測量棒從上方垂下，即可測量垂直線。這個方法可以活用在各式各樣的地方，像是確認從石膏像的額頭垂直落下的話，會到身體的哪個地方。

3 接近畫面邊緣的地方，可以在食指抵住畫面邊緣同時畫線，就能輕鬆畫出垂直線。

3 先掌握石膏像大致的圖形。連接從頭部到手臂切口時，以直線連接畫面兩段，調整這個形狀邊線的角度，以下巴的位置為基準，畫下臉部正中線，確認大致的形狀。

確認軸線是否歪斜

第91頁在進行水平、垂直線確認及石膏像大致形狀確認的同時想像「軸線」，能進一步使描繪形狀的精準度更上一層樓。

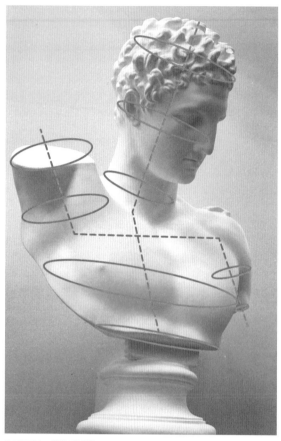

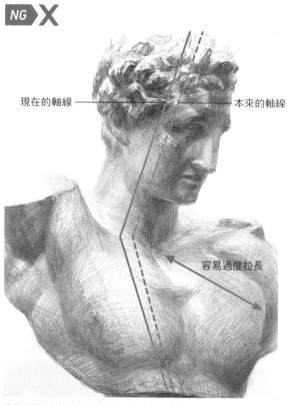

NG X

現在的軸線 —————— 本來的軸線

容易過度拉長

如圖所示，想像通過赫爾墨斯中心的軸線。意識到脖子與手腕如何以這條軸線為中心連結，能更容易注意到人體構造和動作的不協調處。

這個位置的赫爾墨斯很容易畫得歪扭，從本來軸線的位置向左上偏斜的話，就會稍微給人上仰的印象。此外，為了維持構圖而維持內側手臂的切口，容易使胸部向內側延伸。

修正歪曲軸線的重點

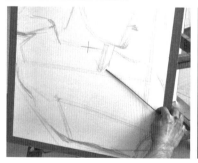

實際將軸線畫在畫面上也行，難以想像軸線的人，藉由測量外觀上的比例，某種程度上也可以防止軸線傾斜。不僅要測量頭部和身體的縱橫比例，也要找出各個部位是否量歪了喔！修正「腋下到脖子根部」、「脖子的寬度」、「下手臂的寬度」這三處不適當的比例後，能更容易防止赫爾墨斯像軸線的歪曲。

修正為正確形狀

參考第92頁的方式確認歪曲的軸線和比例,將已畫在頭部後側的輔助線條往內側挪移,修正形狀。

以軟橡皮擦擦掉修正前的線,同時也修正頭部後側的形狀。此時不僅要注意頭部後側外形上的線條,也要一邊想像與下巴相連方式與頭蓋骨的形狀,一邊調整角度,讓畫像更有真實感。

4 一邊修正輪廓,一邊在額頭周邊及腋下陰暗處等顯眼的地方、大片明暗邊際、面的邊界上一點一點加上筆觸,確認形狀大致上是否歪扭。這裡描繪的作用僅是為了確認形狀,所以要維持能輕鬆和石膏像比較的狀態,保持經常修正畫作的餘裕繼續作畫。

5 大致畫上輔助線，確認整體印象後，從明暗差異非常明顯的地方開始加上調子。以頭頂部、腋下、身體斷面這 3 處為基準來作畫。

POINT 調整作為基礎的色調

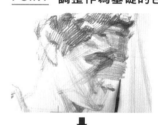

↓

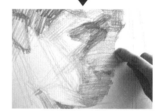

臉部密布細小的部位，看見從這一側難以看清的臉部正面形狀後，大幅集中加入調子。沿著臉部輪廓停止筆觸的話，就會留下炭粉，所以大膽的畫出輪廓之外。之後以軟橡皮擦調整輪廓後，將調子漂亮的呈現在臉部。

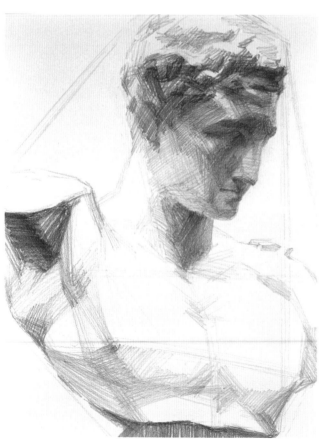

6 明暗差異較強地方加上調子後，就更容易看明白整體印象。接下來的步驟對確認臉部表情的印象很重要，首先決定作為基礎的色調，並配合色調做出臉部的明暗差異。

做出顏色的明暗差異和顯眼的表現,進入到容易確認整體印象
的狀態後,再次確認形狀。此時仍是形狀不自然的狀態,將
「描繪」的意識暫時歸零,集中注意力於找出形狀歪扭的地
方。先著手修正較大的外形和動作、構造上的不協調處。

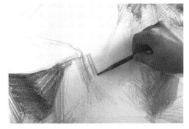

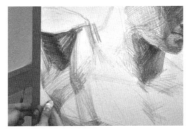

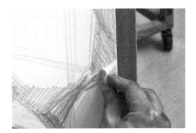

修正手臂位置的歪曲,可以在測量比例的同
時改正位置,加入輔助線,觀察整體調整形
狀。

若腋下形狀扭曲,可以用軟橡皮擦修正。

內側手臂斷面的扭曲,以軟橡皮擦修正,重
疊筆觸,找出正確的形狀。

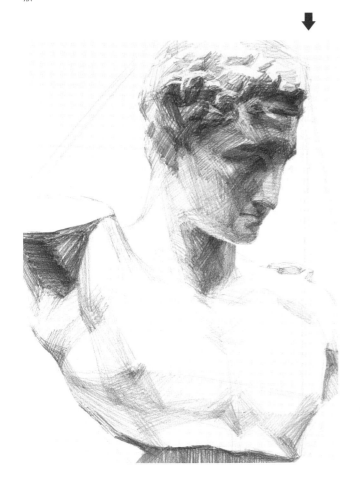

7 前方手臂延伸狀態及內側手臂緊繃經改善
後,就能明白素描作品的外形上和石膏像
的印象越來越接近。接著在頭髮和脖子周
圍大幅增加調子,讓印象更有立體感。

95

赫爾墨斯前側和內側手臂的動作有所差異,且頭
部也有俯瞰和些微扭轉的動作,應讀取各式各樣
的動作。像右圖一樣從肌肉和面的扭轉來想像動
作的方向,並以素描表現出來。

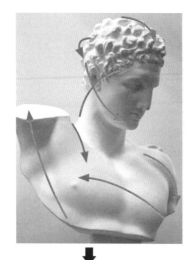

因為脖子的扭轉,可以看見脖子後側到太陽
穴呈現向後拉扯的狀態。

胸肌因為手臂上舉而緊繃,可以看見手臂上
肌肉拉長扭轉的樣子。

利用頭部落在身體上的陰影表現胸部的面。
可以看見內側胸部是個平坦的面。

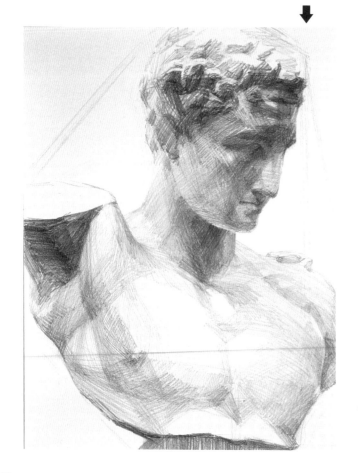

8 藉由掌握動作的重點,可以看見整體的形
狀有了一致性。在落於胸部上的影子和內
側的手臂上加入筆觸,慢慢表現出立體
感。

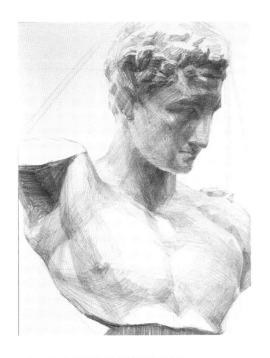

9 掌握陰暗處和明亮處的同時，在全身加上調子。調子填滿到一定程度後，開始以面紙或紗布抹擦，增加彩度較低的調子。進行抹擦作業不僅是為了降低彩度而擦拭，確實觀察形體的張弛、與光相對的角度及位置，在腦海中勾勒更加寫實的形象加以描繪。

POINT 以抹擦作業製造差異

首先從明暗差異較強烈的部分開始擦起。確實以指壓做出有深度的鈍感。此時若連明暗的邊界一起擦拭的話，會大幅降低光照的強烈印象，須多加注意。

被反光照射而帶有淡淡鈍感的地方，以輕握紗布慢慢抹除鉛筆粉的感覺仔細擦拭。

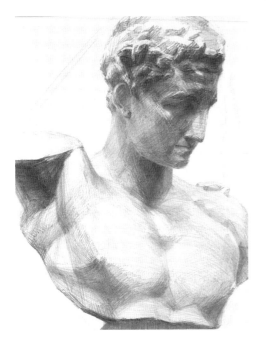

Check!

胸肌下方的區塊容易用色又重又暗，但實際上因為手臂延伸而變得緊繃，比起下面更接近立面的角度。細細比較石膏像整體明暗的平衡，準確選擇顏色的調子。

10 和擦拭前比較，鉛筆的調子更能留在面上，光源的位置變得更容易理解。

藉由擦拭整頓調子，石膏像整體的印象變得清晰後，
再次撥時間慢慢確認形體。將畫作靠在牆壁旁，從數
公尺外的地方觀看，較容易掌握整體印象。

確認線條

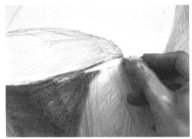
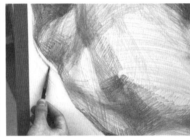

即使是已經調整過外觀的地方，也常常因為加
上調子產生立體感，在視覺上又變得不自然。
修正過一次後仍不能掉以輕心，要保持懷疑和
警覺持續修正外形。

確認張力與調子

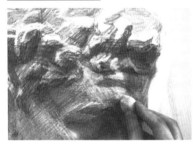

除了輪廓自然與否外，也要確認調子濃淡並加
以修正。要意識受光所影響的地方是否色調不
夠鮮明，能否正確展現形狀的張力，以及整體
顏色的調和。

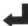

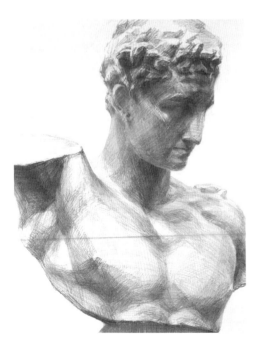

11 調整因擦拭而變得平淡的地方，同時修正
形狀扭曲的地方。在胸部調子較淡的地方
也要畫上重疊的筆觸，營造出立體感。

以軟橡皮擦打亮被反光照射的地方。了解眼部的形狀,將軟橡皮擦的前端配合位置變形,仔細描繪。

不要以手指,而應使用紙筆進行陰影側邊線的處理等細緻的擦拭作業。

12 眼睛的雕琢和嘴部等處,專注於細小部位,緩慢而仔細的作畫。作業會變得很瑣碎,但作畫時要常常意識到整體平衡。

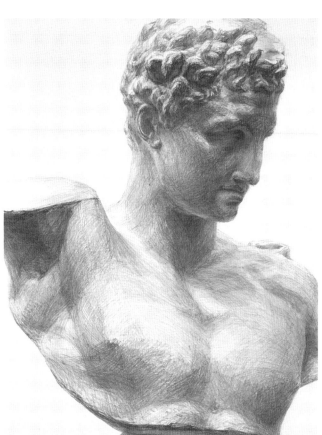

Check!

開始描繪明亮光源側的面。以陰暗低彩度區塊的顏色為基準,注意不要讓光源側的顏色變得黯淡,以 H 系等硬度較高的鉛筆輕輕加上筆觸。

儘管比起眼前和光源側的面,後側的陰影看起來較弱,但也要確實意識到後側的形狀並加以呈現。重疊短小的筆觸,讓調子稍稍變得較暗淡。

13 接下來要讓石膏像的印象更明確。秘訣是意識到整體顏色的調和外,嚴選出描繪較不足的地方加以改善。在最後收尾階段常常會破壞平衡,故要小心翼翼的進行此步驟。

■收尾

Check! 在收尾階段，一邊素描的同時也要為形狀做最後確認。形狀偏離繪畫主體的話，無論先前在描繪上做了多少努力，也要為了使形象與石膏像吻合而下定決心大幅修正，這對於作畫是很重要的。

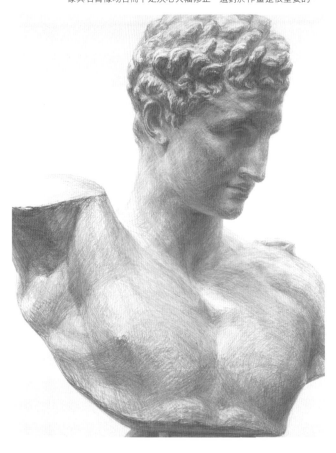

Check!

意識到頭部的形狀和髮流的方向，以短小的筆觸仔細劃分陰影側和光源側的差異。

Check!

運用軟橡皮擦輕觸額頭，營造出照射其上的光，並加上邊線及張力。加太多邊線的話會使張力不足，太過於在意張力表現又會使額頭的印象不夠飽滿，要多加注意！

14 以筆觸的氣勢和強度來表現面的方向和身體張力，並營造出分量感。明暗差異較弱的地方也要加上調子，為色階做最後調整。

Check!

耳朵後側細長的地方，是呈現與頭蓋骨的連結及扭轉動作的重要關鍵。不要武斷的描畫，正確觀察高度差異及角度的印象吧！

脖子根部的面變化很豐富。以反光很難看清楚的地方也很多，好好觀察後，仔細梳理肌肉與筋的流向就能更加寫實。

從顴骨到下巴前端，再到下巴根部的面，要加強筆壓來表現。下巴前端先塗黑再修飾，頭部後側先打亮再畫出近在眼前的效果，就能加強頸部傾斜的印象。

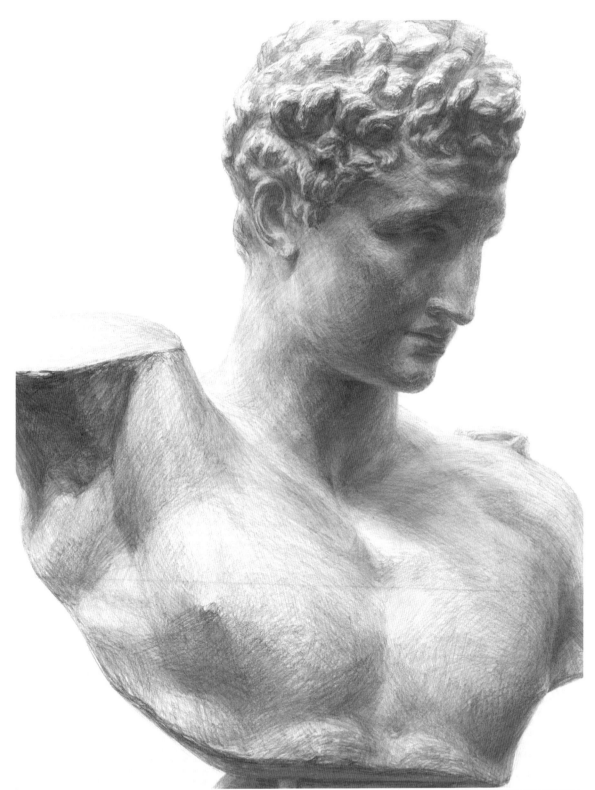

完成　赫爾墨斯抱著幼兒所呈現出的柔和表情，以及展現悠然之感的動作姿態，都在畫作中
完整表現。確實觀察石膏像，以不同方式描繪光的明暗差異，且連難以看到的陰影側
都很用心，是一幅佳作。

作為基礎的繪畫主體而聲名遠播的石膏像。頭盔裝飾容易表現得過於平淡，先觀察整體，同時畫上輔助線和調子吧！

照片範例

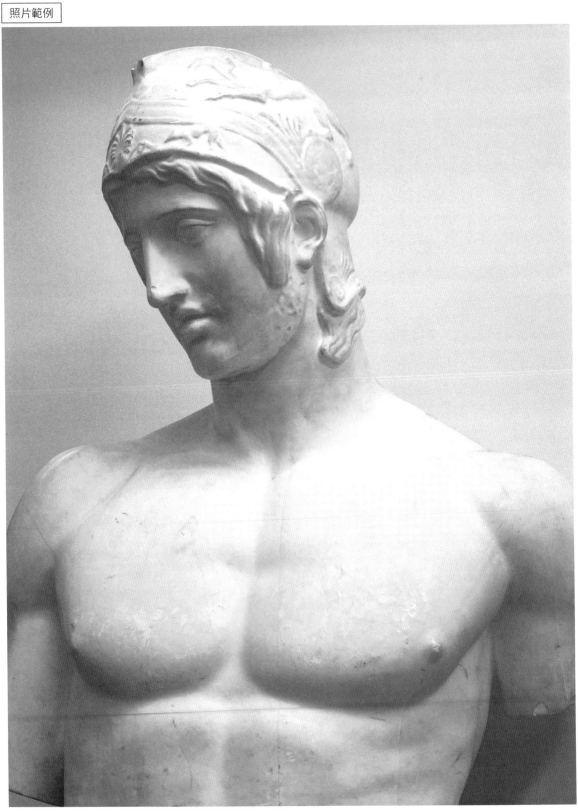

■瑪爾斯是誰？

作為戰神及農耕之神，其全身像的左手持長槍，一般認為其表情陰鬱是因為思念著深愛的維納斯。原作已經佚失，羅馬世代複製的石膏像「戰神瑪爾斯」現收藏於羅浮宮美術館中。

■描畫瑪爾斯時的注意要點

靠近石膏像後，會發現裸像特有的肌肉張力及動作差異、頭盔質地的分辨及描繪是很重要的。好好觀察較大的動作及構造細小的部分吧！

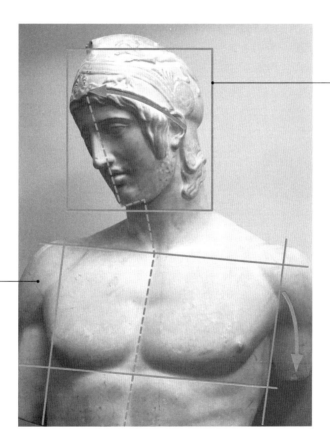

POINT2
不要太關注臉部部位

臉上的部位一開始不要看得太細，先從較遠的地方觀察從額頭到脖子根部，整體臉部正面偏暗等地方並捕捉其印象後，就較能釐清頭部感覺印象。

POINT1
觀察全身的動作

想像瑪爾斯全身的動作很重要。因伸長左臂使重心偏斜，反映在正中線和對角線的傾斜上，注意到這些重點，畫上輔助線。

1 從取景窗觀察後將標記畫在畫面上，並以此為基準，確認畫面四角的印記及下巴前端、額頭、後腦勺的位置。接著確認大致上的構圖及頭部和身體的比例。

2 加上雙肩和胸肌底部連結時的傾斜，一邊確認瑪爾斯動作的印象，一邊調整整體外形的印象。不要太拘泥於細部輪廓的形狀和細節，盡量確認石膏像整體大致的印象。

3 在額頭到下巴、脖子根部到腹肌中央的地
方加上正中線，確認身體和頭部的中線連
接出く字的角度。加上正中線以及頭部左
右的支點後，就能更容易想像臉是面向何
處。

POINT 了解軸線的傾斜及動作

加上脖子軸線（虛線部分）的示意圖。以
連接正中線、脖子的軸線、眼睛和胸部等
各部位的橫線角度為依據，確認因瑪爾斯
的動作所產生的傾斜及重心偏移。

4 加上脖子的軸線及臉部部位的透視。儘管
是將畫面簡化，但在這樣的狀態下較易確
認身體和頭部的比例以及瑪爾斯的動作。
於此階段，準確找出有助於確認印象的必
要線索是重點事項。

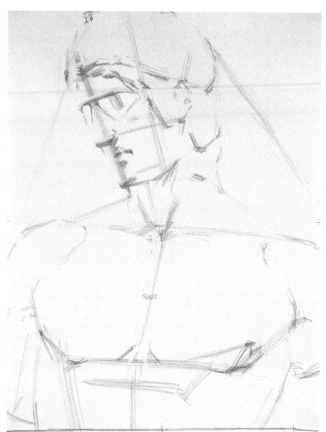

Check!

加入額頭周圍的髮流。
這裡和頭盔邊緣一樣,
掌握角度很重要。意識
到頭部的張力,選擇可
以呈現立體感的筆觸。

Check!

描畫器官部位時,藉由
在嘴部、鼻子下緣、眼
角等處加上邊線,就更
容易確認印象。

5 印象調整好之後,一邊注意陰影變化,一
邊畫上臉部部位。不僅要注意各部位的形
狀,也要以臉部縱線為基準,和石膏像比
較各部位比例的配置。

Check!

在頭盔邊緣等明暗差異最明顯的部分應較早加上強烈的調
子。在畫輔助線階段就立刻確認印象的話,就早點能接近
完工的樣貌,心無旁鶩進入作業。

6 在頭髮及胸部等明暗差異明顯的地方及形
體上有大面積邊界的地方加上強烈的暗色
陰影,營造出易於確認印象的狀態。藉由
這樣的準備,更容易想像出之後完成的形
象而知道如何作業。

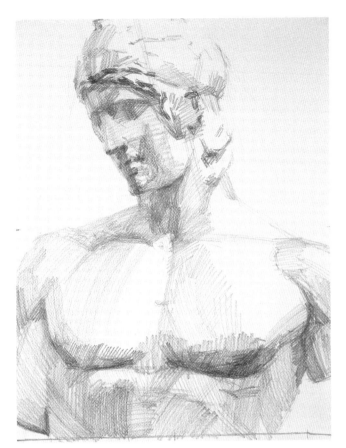

以大筆觸開始著色。不應以手腕，而應以手肘或肩膀的力道大幅度移動筆尖，注意速度與筆壓的一致性，就能讓底色很均勻。

7 接下來著手處理中間色的部分。以最初設定的明度差異為基準，配合形狀的膨脹和光線增加灰階色調。其中頭部直立部分應優先加上陰影的暗色。

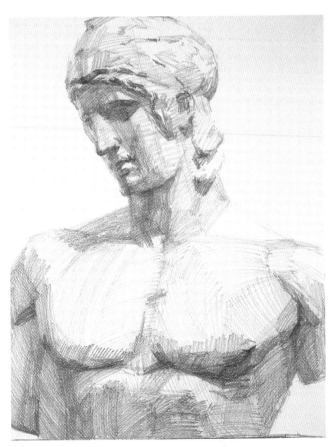

8 藉由加上中間色，一口氣縮小照光處的範圍。因為維持住了強烈的明暗設定，而呈現出能夠想像光照方式和石膏像立體感的狀態。配合視覺觀感，好好留意已描繪處的密度差。

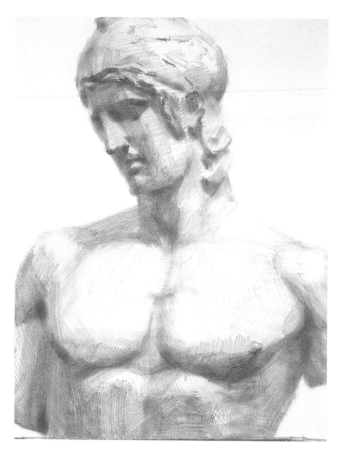

抹擦作業從明暗差異最明顯的地方開始
進行。描繪瀏海以及眼睛雕刻的暗處、
胸肌下面和腋下等地方時，確實施加指
壓，畫上濃烈陰暗的顏色。

9 接下來開始整體的抹擦作業。擦拭時，以
鉛筆做出表現差異，讓頭部和胴體看起來
有立體感。

POINT 掌握明暗邊界

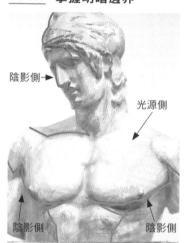

陰影側→

光源側

陰影側　　　　　　陰影側

如圖所示，找出可以將光源側（明亮的部
分）以及陰影側（陰暗的部分）的地方加以
區分的界線。基本上在形體大面積的邊際
上。

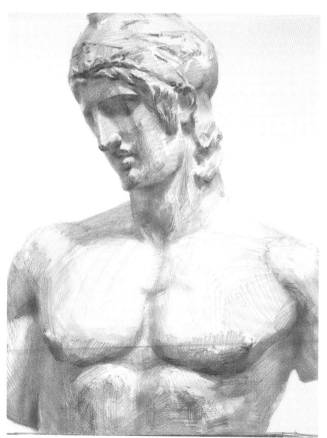

10 再次描畫因為抹擦而模糊的地方。此時
從明暗大面積的邊界處開始進行作業
吧！被反光照射到的面不要多加處理，
作畫時確實意識到色澤變化。

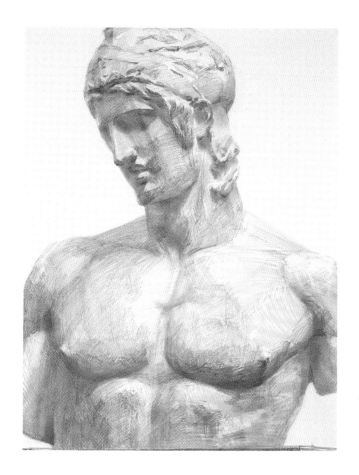

11 明暗設定已確實呈現於畫面之後，開始描繪光源側的質感。換成稍微較硬的鉛筆，增加明亮的色調。筆壓太強的話，紙紋會損壞，因此要謹慎調整筆壓以鮮活展現彩度。

Check!

以面紙等工具仔細擦拭腹肌和胸肌邊際凹陷處的同時，也要意識到與鉛筆所畫的隆起面的差異。擦拭過度的話，凹陷處會顯得太深，肌肉的部位會一塊一塊浮起來，將身體整體的凸起處具象化，仔細觀察調子吧！

Check!

表面從腹肌正面向內部平滑轉換的地方，無論如何看起來都是平緩的色階，但為了展現胴體的分量感，大膽的重複加強鉛筆的筆觸後，再慢慢增加中間色，以令其看起來自然。

ADVICE　找出差異很重要

素描基本上是逐漸發現「差異」的作業。光影的差異，近處與遠處的差異，質地的差異等，要經常意識到比較的對象，藉由描繪出這些差異，讓作業進行得更加精準。

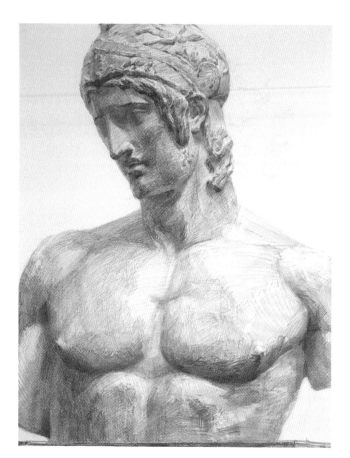

儘管胸部明亮的上面等處看起來很清晰,但仔細觀察的話就會看見面的動作,及些許的石膏質地。以較硬的鉛筆採細線法來加以表現吧!

12 加入頭盔及頭髮、肌理等質感表現。一邊確認整體的視覺效果不要失去平衡,一邊重疊更能展現真實感的筆觸,表現出頭盔的雕飾表現和頭髮一絡一絡的感覺。

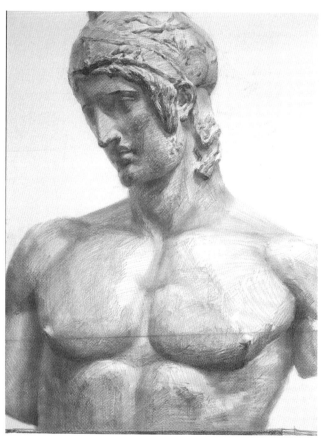

13 整體將中間色以及質感的描繪修整完畢後,再次開始抹擦作業,讓色調更有整體性。不要全面抹擦消除質感表現,而要讓乍看畫面時的印象符合繪畫主體,讓浮躁的調子看起來更穩定。

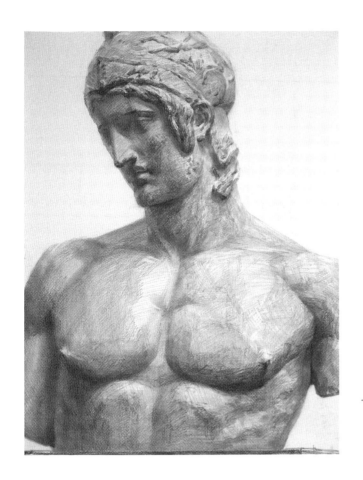

14 再為素描補上細節描繪。因為調子穩定後較容易發現表現力不足的地方,確認面的描畫是否有遺漏的地方,並進行繪製表現出彷彿可以實際觸摸到的真實感,例如脖子和側腹的張力一樣。

Lesson 描繪臉部的重點

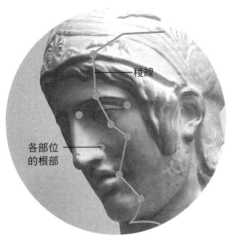

稜線

各部位的根部

臉部描摹時,掌握臉部稜線和各部位根部的位置是很重要的。留意圖中所示的觀察方式。

Check! 眼部的描畫

描摹眼部時,葉狀的輪廓容易被拉長,首先要調整眉毛下方到下眼皮間,眼部隆起的形狀。意識到此處到眼頭的圓弧邊界線及上眼皮的角度和寬度,再作畫修正。

Check! 嘴部的描畫

描繪所有部位時,比起形狀,注意與臉部的連接方式、因光產生的明暗邊際、與表情肌之間的聯繫,更容易修正印象。嘴部的圓弧邊界線,要藉著與顴骨的稜線仔細連結加以表現。

■收尾

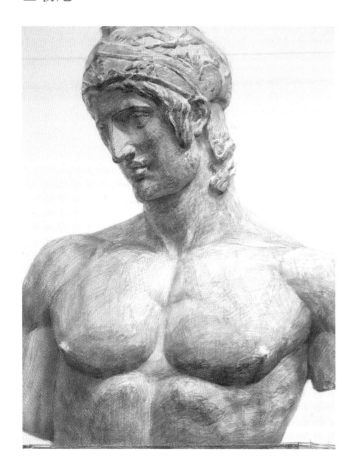

15 進入收尾的準備工作。繼續進行細部描繪的同時，也要留心不要讓全體的分量感和光的印象失去平衡。相較於瑪爾斯的頭盔和頭髮四周高密度的複雜表現，身體看起來表現較單純。將兩者視覺差異放在心上的同時，強調雙臂動作的差異和脖子的傾斜角度，加強描繪。

頭盔的描畫 | 頭盔及其上方雕飾的描畫是難度較高的地方。但若畫不出這個地方的話，就無法完成瑪爾斯的素描。在這裡介紹頭盔四周的描畫重點。

明暗差異最顯著的頭盔下方瀏海部分，是進行頭盔描繪時最重要的基準。確實加重筆壓，展現出髮流及立體感。

若將頭盔上的雕飾畫得太仔細，將無法表現頭盔隆起的立體感。慎重調整雕飾陰影的濃淡，配合基礎面的傾向仔細加上筆觸。

使用筆型橡皮擦以表現石膏照光處部分的質感及雕飾細小的設計。注意頭盔形狀後，以不影響這個形狀基礎的意識畫上裝飾。

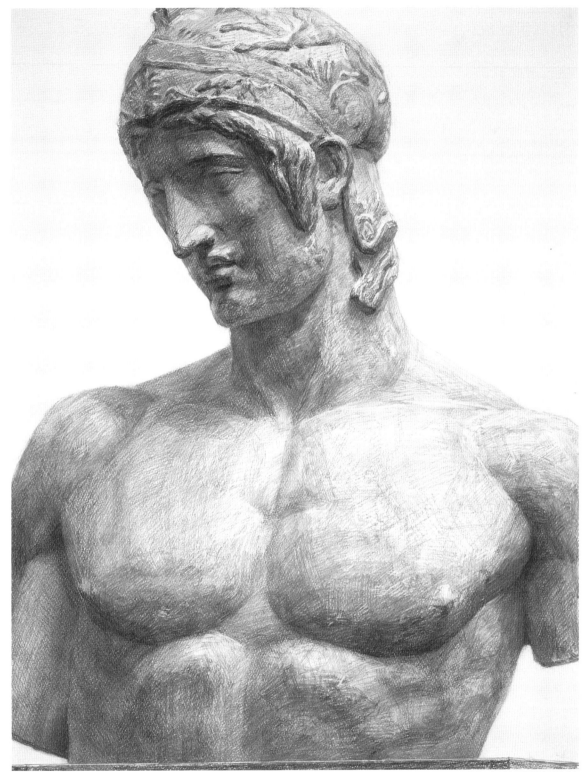

繪製：吉田有作（東京藝術大學美術學部設計科畢業）

完成 充分表現沐浴在強光下的瑪爾斯的立體感外，也讓人感受到瑪爾斯重心的傾斜及動作的真實感。流程整體上沒有多餘步驟，是一幅作業步驟精準的傑作。

帕貞特

此胸像難在兩旁頭髮的描繪及服裝皺褶的展現，如果能留心女性特有的圓潤及溫柔表情等細膩表現，就能
展現出少女的氛圍，提升完成度。

照片範例

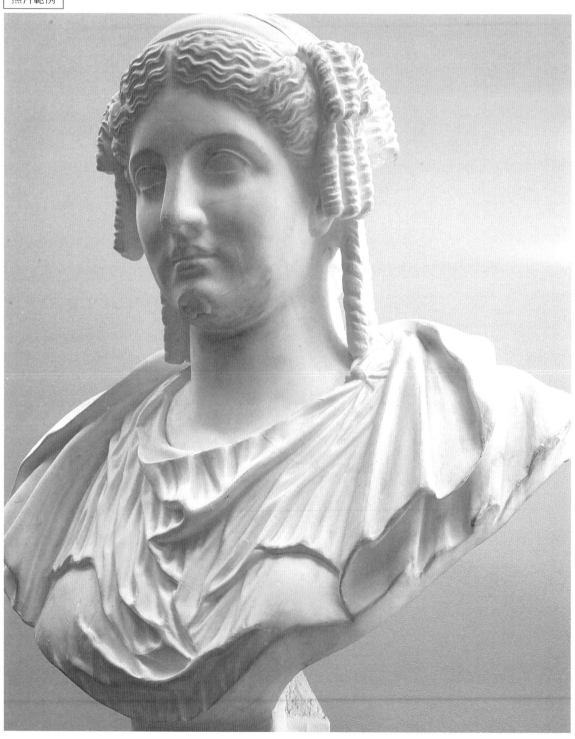

■帕貞特是誰？

譯名為「芭姬覓朵」，「帕貞特」是日本特有的稱呼。其原型為古埃及托勒密王朝的女王或王妃的說法較為可信，但主要細節仍充滿謎團。現收藏於羅浮宮美術館。

■描畫帕貞特時的注意要點

因為是沒有動作、近乎左右對稱的石膏像，對初學者而言是較易挑戰的胸像。然而在「貼合印象」這一點意外的難度很高，作畫時要反覆確認眼睛、鼻子等臉部部位的位置是否適當、身體是否合乎比例喔！

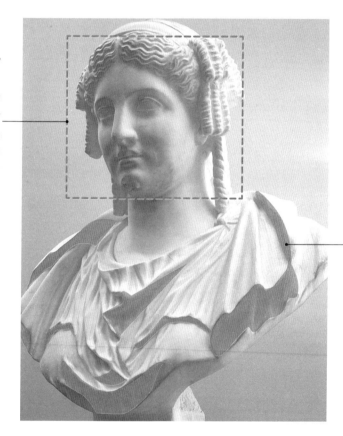

POINT1

頭髮表現多費心力，臉部掌握大致表現

頭髮與其說是一條一條的線，倒不如以一束一束的感覺謹慎、確實的加入暗色。如果太過於拘泥細節就會變得僵硬，無法展現柔軟圓潤的特色。首先大致抓住印象即可，之後再仔細描繪。

POINT2

掌握作為基礎的形狀，及布料重要的深色區塊

帕貞特身體的形狀很容易掌握，作畫時讓布料等部分沿著身體的形狀吧！描畫布料的細緻質感時，加上陰影的差異，就能增添真實感。

1 構圖時，以測量棒等工具確認從畫面中心開始的距離及正中線的位置，盡早畫好輔助線。不要太用力畫線，考量修正的可能性繼續作畫。

以大略的筆觸加上陰影，表現布面立體的高度差。

2 尋找能讓眼睛和頭髮等部位左右均等分布在正中線兩側的基準，畫上基準線後，確認透視。先找出重要基準點，描繪時加上強弱的陰影色調是重要的步驟。

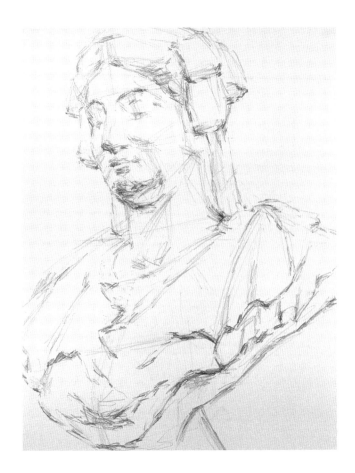

3 此時已浮現出石膏像整體的輪廓。確實意識到輪廓中各部分是在近處或遠處，是否為形成明暗邊界的地方等差異，畫出陰影的表現。

Lesson **認知其「立體感」，而非表面的「線」**

石膏素描時，常常保持現在畫的是立體物件此一意識很重要。加上筆觸時，也不僅是將線重疊，而要將重點放在如何展現其立體感來作畫。

意識到髮流為一束一束而非一根一根的線條後，就能看見較明顯的稜線。儘早在向下的面的群塊加上陰影吧！

畫眼睛時也不僅是加上輪廓，以眼球隆起的位置為基準，描畫時要展現其立體感。

配合表情肌的面的變化，也要跟著改變臉部輪廓線的方向。

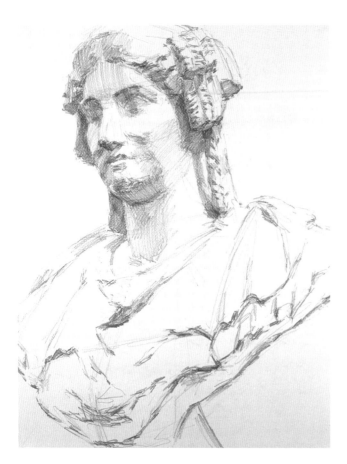

4 從最接近光源的頭髮開始加強明暗差異，著手描繪整體頭部的作業。突顯直接照光處和非照光處的彩度差異。

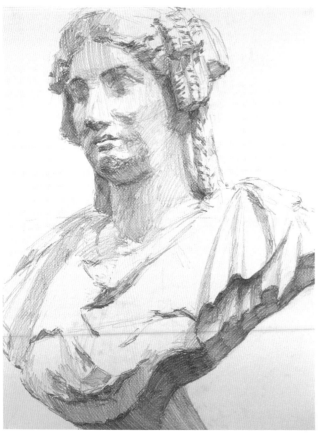

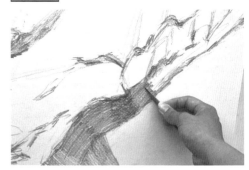

眼前的身體斷面並非一味塗黑即可，重疊細小的筆觸，表現出形體變化的樣子吧！

5 為了使眼前到遠處的空間，照光面與非照光面的狀況差異變得明確，在全身都加上調子。

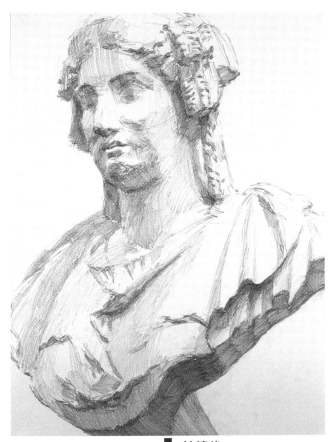

↓ 抹擦後

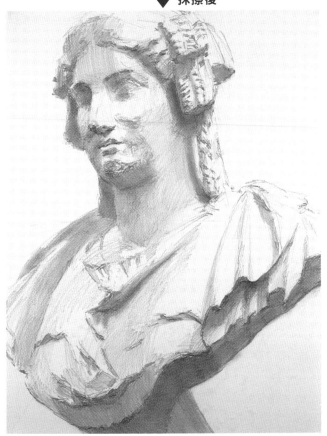

照光的布面畫上微弱的筆觸，依據高度不同加上明暗差異。

6 在此階段營造出整體立體感和光的印象後，接著著手抹擦作業。事前設定好明暗差異，以此差異為基準，作業中讓上面明亮面的顏色和陰暗面的顏色看起來不要太相似的同時，也不要改變形狀。

使用指尖用力擦拭陰影濃暗的部分，而照光面則以輕撫般的力道溫柔擦拭。

7 抹擦在步驟 *6* 調整過後的整體表現。強烈照光的地方，與其相對也會產生強烈的陰影，即使是照光面，也會因為距離光源較遠，或因角度的關係而降低彩度。了解這個道理，區分抹擦方式，加強光與空間的印象。

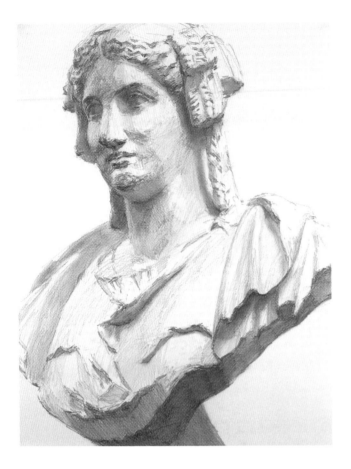

8 抹擦作業增加低彩度的顏色，並將其過渡到中間色，調整了整體印象，但同時削弱了因筆觸重疊而產生的抵觸感和顏色深淺區別。再次配合石膏像的視覺觀感，加強彩度降低的地方。

Lesson 加強抹擦後的顏色彩度的要點

將抹擦後的地方一個一個調整彩度差異，就能改變視覺效果。這裡介紹具有特色的三個地方的顏色修飾方法。

部位的設置部分

因擦拭陰影側而模糊的部位設置部分，以較硬的鉛筆再次加強描畫。

形狀的邊界

形狀溫和變化的臉部稜線，也要以橫臥的鉛筆再次描繪，加強彩度。

打亮

光源處因抹擦而使深淺變化減弱的地方，以軟橡皮擦打光。

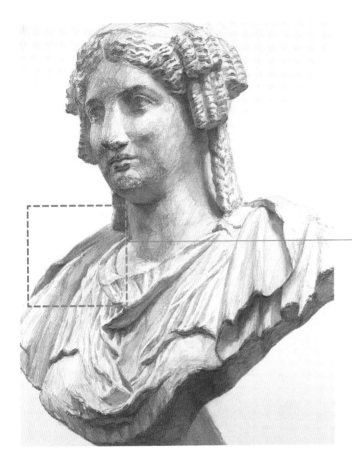

Check!

後側布料的邊際位在上面和立面的邊界上,亦是確認透視從近處到深處的重要之處,要確實描繪其形狀。

9 調整了乍看之下映入眼簾的立體感、光和明暗差異強烈處的印象後,慢慢為胸口上的布料和頭髮加入質感。若沒確實意識到顏色強弱的序列,就會失去整體平衡,一邊留心,一邊作畫吧!

注意POINT 作畫時常保持寬廣的視野

到了描繪布料和頭髮等細膩質感的時候,視野自然會變得狹窄。同樣是皺褶,也有較強的地方和較弱的地方,要時時意識到這些差異喔!描畫細膩質感時,稍稍離開畫面,進行作畫時意識到整體平衡是很重要的。

NG例

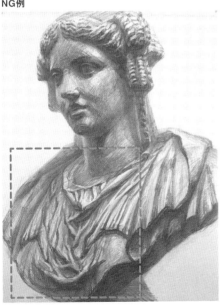

 改善後

畫這幅素描時,如果太過集中於描繪皺褶的話,在一片布料中輪廓線的強度就會無法突顯,也無法展現顏色強弱差異。

首先,頭髮的邊界和膨起布塊的下面等,在整體中明暗較顯著的地方處是描繪重點。以這些部分為基準,就能輕易找出整體輪廓線及顏色強弱差異。

■收尾

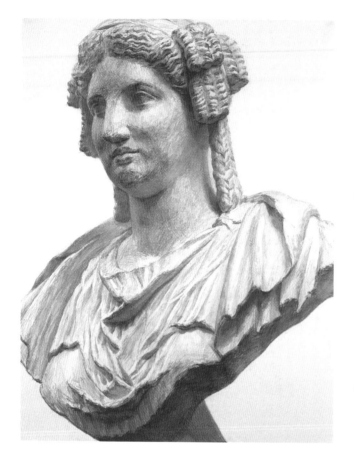

束在一起的頭髮分際,以高低差異描繪而非線條。作畫時短握鉛筆,小心調整筆壓。

10 整體畫作接近完成。接著開始加強描繪,讓明暗差異和分量感更明確。因為細緻的作業增加,要繼續將觀察整體畫作的念頭放在心上,更加留意仔細描繪細部。

Lesson 收尾時常遺漏的要點

在此介紹收尾描畫階段容易省略、遺漏的要點。謹記這些細小的步驟,完成度就能大幅提升。

布料落下所造成的陰影也要確實加工。好好觀察到影子落下處之間的距離,及影子相對於光源的方向,並加以描繪。

為了不要讓布料重疊的皺褶變得模糊,不要遺漏陰影側顏色差異變化較強的地方,確實加強。

遠離畫面,找「彩度過高」、「顏色看起來太浮躁」、「陰影的色調過於相似」等破壞石膏像自然佇立姿態的要點,用指尖慎重抹擦,以細膩的作業加以調整。

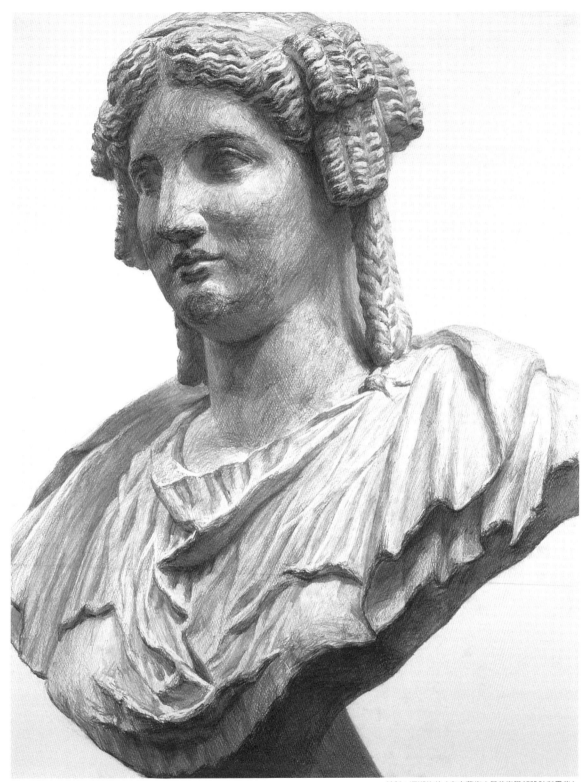

繪製：深瀨絢美（東京藝術大學美術學部設計科畢業）

完成　可以感受到從右手前方照射的柔軟前光，是一幅賞心悅目的作品。依照光的狀況嚴守明暗差異，細膩的描繪造就了這幅自然又令人舒適的素描。

大面積胸部沉重的分量感及粗大脖子的扭轉動作，為布魯特斯胸像的特徵。好好掌握頭部和身體的平衡，及沿著形體邊際的陰影表現後，再開始作畫吧！

照片範例

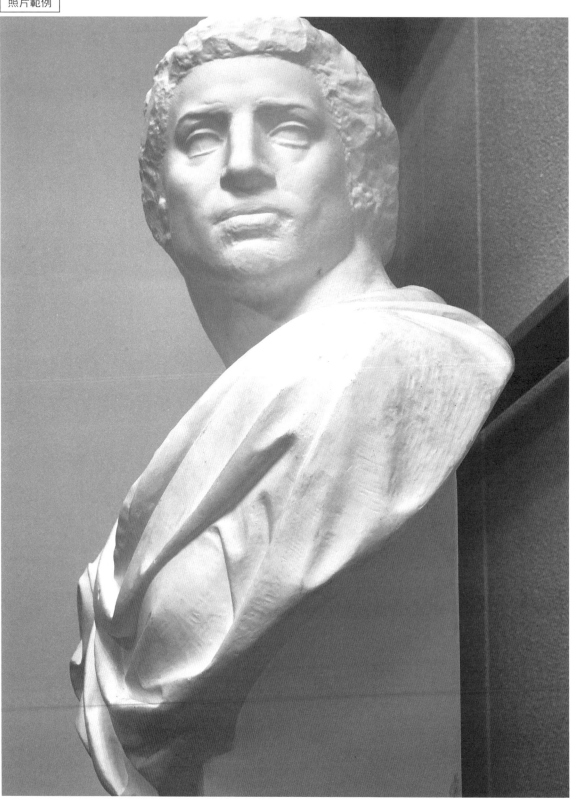

■布魯特斯是誰？

本名為馬爾庫斯・尤利烏斯・布魯特斯，是羅馬時代獨裁統治者凱撒暗殺事件的主謀，也是羅馬共和末期的政治家。一般認為這座石膏像僅頭部是由米開朗基羅製作，身體則由其弟子卡爾卡尼完成。

■描畫布魯特斯時的注意要點

未經觀察即下筆作畫的話，無法顯出分量感，所以確實找出因面的邊際而產生的變化再作畫，是素描的訣竅。

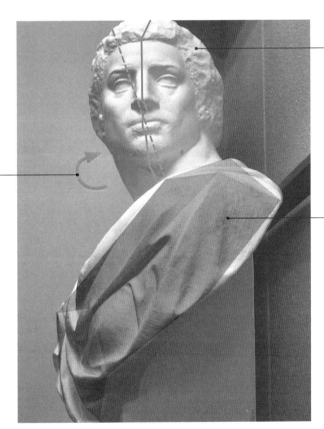

POINT2

頭髮的描畫

描畫不平整的頭髮時，要注意頭部的骨骼，作畫時以陰影展現其凹凸不平的表面。

POINT1

以軸線和正中線繪製頭部的扭轉動作

脖子向前探出的扭轉，是石膏像別具特色的重要動作。配合脖子的扭轉，同時掌握軸線的傾斜角度及面的扭轉。

POINT3

身體展現出箱型的分量感很重要

因為石膏像上布料的皺褶很多，如果作畫時沒有確實意識到石膏像箱型的立體感，身體的形狀就會變得不自然。確實看清面的大面積邊界位於何處後，再繼續作畫吧！

■從速寫開始

這次在開始素描前，為了確實鞏固石膏像的形象，從3個方向的速寫作為開頭。速寫對於掌握石膏像的動作以及空間尺度的印象而言很有效。布魯特斯臉上凹凸的表面及衣服的皺褶等細緻表現都很引人注目，但這次為了要聚焦在脖子的扭轉及身體的分量感，所以從速寫開始著手。

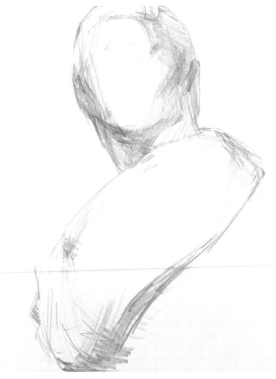

1 以取景窗為基準，在畫面上畫下分割點，從石膏像上下左右對稱的邊緣開始確認整體構圖。

Check!

筆觸要確實沿著形狀的邊際畫，可以從近處畫到遠處，或從遠處畫到近處。看清如何重疊筆觸才能將形狀傳達給觀看者，是作畫的重點。

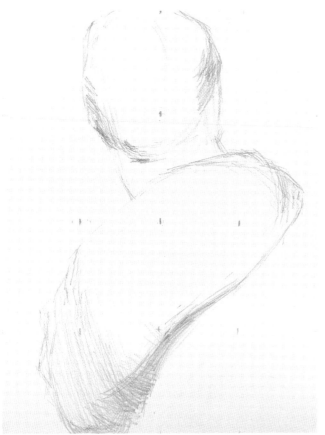

2 不要從正面開始作畫，以較大的鉛筆筆觸在向後側彎曲的面上加入調子。掌握這個曲面，就能讓還沒加工的面自然浮現在眼前。

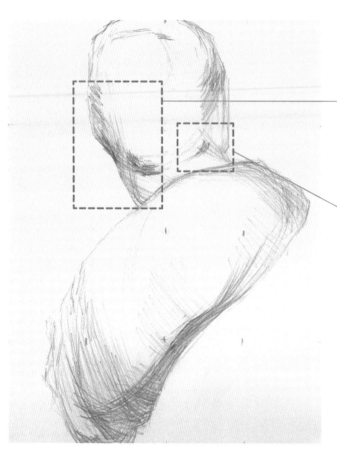

脖子從遠處轉向近處，要畫出脖子肌肉緊繃的感覺。

被擠壓的脖子肉堆積在一起，下巴關節的部分有深深的高低差。

3 石膏像整體的輪廓浮現出來。這裡所說的輪廓，是指內側形狀彎進後方的消失點。想像形狀在看不見的地方如何連結，並連動到內側的形狀，加以描繪。

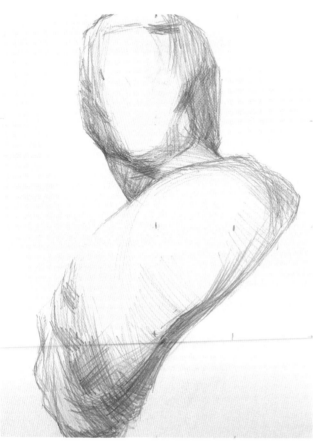

4 藉由重疊筆觸確定形狀，臉部骨骼的輪廓隨之顯現。慢慢將因光而產生的明暗差異反映在畫面上，在面向下方的面加上暗色。

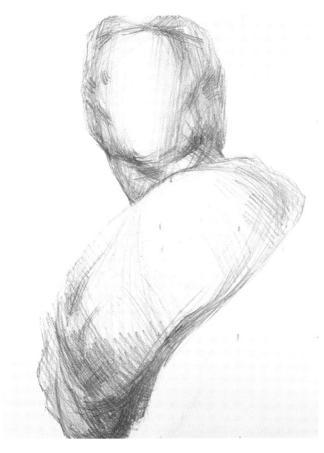

Check!

刻意減弱筆壓畫上明亮的調子，配合身體的形狀，重疊細長的大筆觸。

5 藉描繪圓弧邊界線調整立體感，慢慢將正面剩下的光明面縮小。此時不要糾結於細小的表現，而是要意識到這個碩大的立體物件，其臉的方向以及肩膀在衣服中的印象。

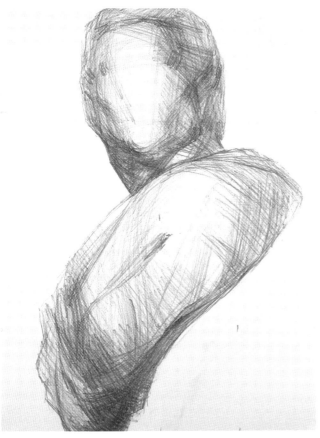

Check!

脖子的肌肉因為扭轉動作而堆積在一塊，照在脖子上的光的表現也很重要。

6 調整筆壓以避免破壞基礎的形狀，一點一點開始描畫布料的皺褶和表情肌。從動作的切入點和大面積的邊界著手，是個好方法。

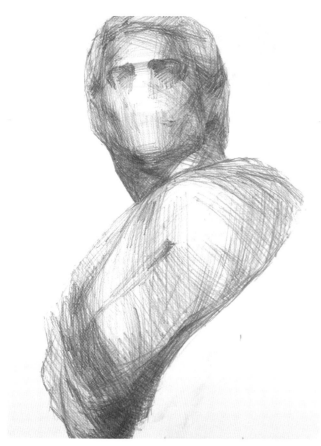

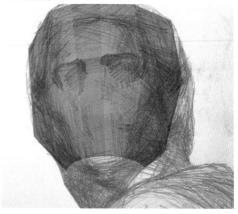

如圖所示，確實掌握臉並非平坦的面這個重點。

7 開始描摹臉部的表現。眼睛、鼻子和嘴巴的形狀很容易看見，但頭部的骨骼也不可以忘記。臉的基礎不是平面的，而是以額頭和鼻梁為中心向內膨脹。意識到這點，仔細調整各部位細微的角度差異。

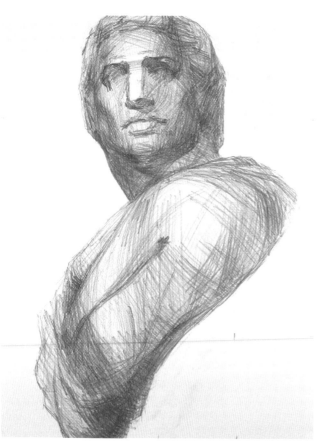

8 在臉和布料皺褶等地方的正面加上質感，同時也要加強圓弧邊界線的表現。在過程中要常常記得立體感的呈現。

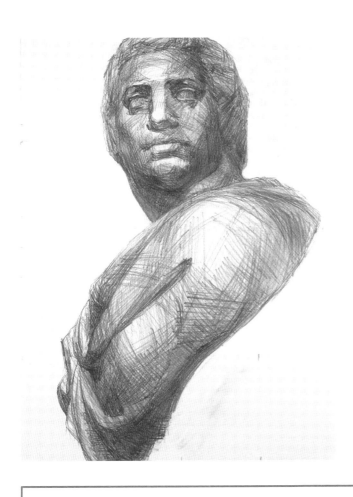

9 全體的形狀調整好後，在模糊不清的地方增加抹擦的調子，一口氣推進描繪作業。在開始這個作業前，如果軸線和構造仍存在顯著的不平衡，會使修正變得困難，要多加注意。

Check! **修正臉部的印象**

雖然加強了臉部的表情，卻發現面對畫像的右眼感覺有些偏差。一旦發現了失衡的地方就不要放過，接下來秉持著耐心開始反覆修正與調整。

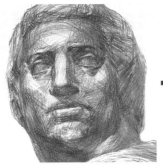

1 補足眼皮的厚度，卻使得眼睛往上吊，還是沒消除不平衡的印象。

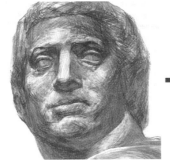

2 接著調整眼皮的角度，加強明暗的印象。然而額頭隆起的感覺有些不自然，眼睛在構造上也有點偏向外側。

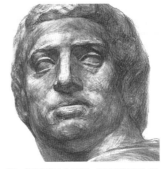

3 調整雙目的透視、額頭的陰影以及嘴角後，各個部位都與臉部骨骼配合，分布在適當的地方。不要將注意力集中在需要修正的地方，留意每個部位皆有相關性並配合臉部的印象作畫是很重要的。

作畫時意識到骨骼的形狀，更容易會注意到細小部位的不協調感，修正的方向性也更容易決定。秉持著耐心，連一點不協調的地方都不要放過，細細修正，就能讓素描技巧更上一層樓。

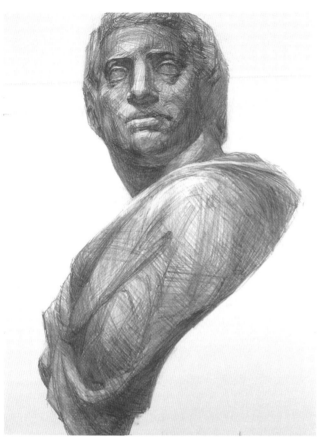

Check!

使用紙筆，為布料部分的陰影加上深淺區別。

10 重疊筆觸，增加中間色的同時，找出臉部的感覺和布塊的形狀。增加抹擦作業，以讓鉛筆的調子定著在面上的感覺繼續作畫。

Check!

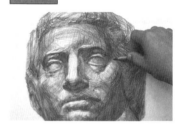

短握鉛筆，以較強的握力為額頭、顴骨等看得出骨骼張力的圓弧邊界線加上筆觸，脖子周圍隆起的肌肉等柔軟的地方，則要掌握形狀，並以軟橡皮擦製造出立體感。

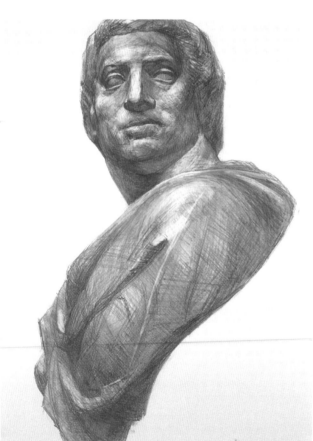

11 額頭、下巴關節、脖子肌肉等在構造上顏色強烈的地方，及脖子上肌肉堆積的地方，都能傳達身體的動作，仔細觀察這些重要的細節，多用軟橡皮擦提升整體的密度。

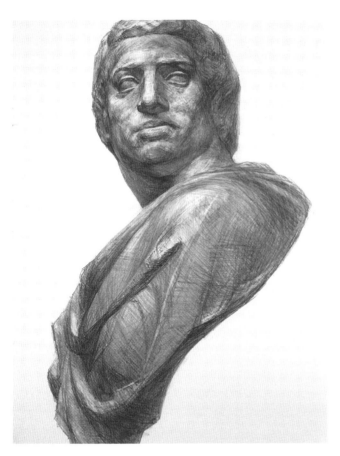

Check! 肩膀的位置

位於光源側下由隆起的肩膀延伸至腋下的面,看起來白而明亮,因此常常會遺漏細部。不要放鬆觀察,確實沿著面加上筆觸。

12 在這個步驟確認整體的視覺觀感,並調整色調。額頭四周的頭髮等色彩較淺的地方要重疊筆觸,讓顏色有統一感,身體則要再畫得更深一點。

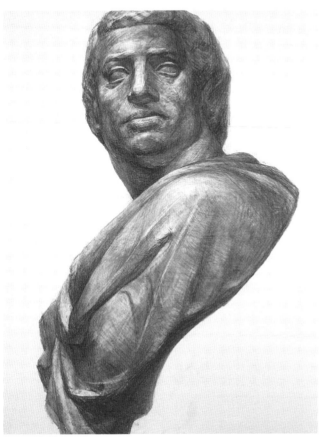

Check!

使用軟橡皮擦前端,為布面被光照射的細長皺褶打光。

Check!

想表現淡淡光線的時候,滾動軟橡皮擦,讓調子更柔和明亮。

13 色調經修飾後,意識到整體的光線再做調整。對形狀及真實感的執著,容易增加太多筆觸,而使畫面變得平淡,留意光源的位置,多多善用軟橡皮擦,仔細營造光亮面的效果,讓形體更具真實感。

■收尾

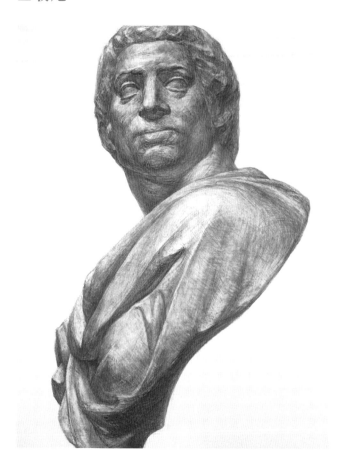

14 收尾階段，調整整體色彩的平衡，力求更真實的表現。脖子肌肉的伸展與緊縮，頭髮、肌肉、布料質感的差異，石膏像特有的造型等，細細觀察這些立體物件的線索，並反映在素描上。

Lesson 讓素描更具真實感的收尾作業

所謂「具有真實感」，指的是平面的素描展現出了石膏像這個物件所具有的分量感與質感，令人感覺看見了物件本身。描繪出身體有重量的分量感及動作，臉部的張弛等具有特色的地方，就可以完成一幅具有真實感的素描。

布魯特斯的特色是隆起的額頭和眉間皺紋等處，以軟橡皮擦仔細營造變化。

脖子肌肉一路伸展到耳朵後側，是動作感最強的地方。將從後側延伸到近處的張力形象化，並以紙筆添加變化。

留意面的流動感，重疊筆觸以表現布料皺褶部分的圓弧邊界線。

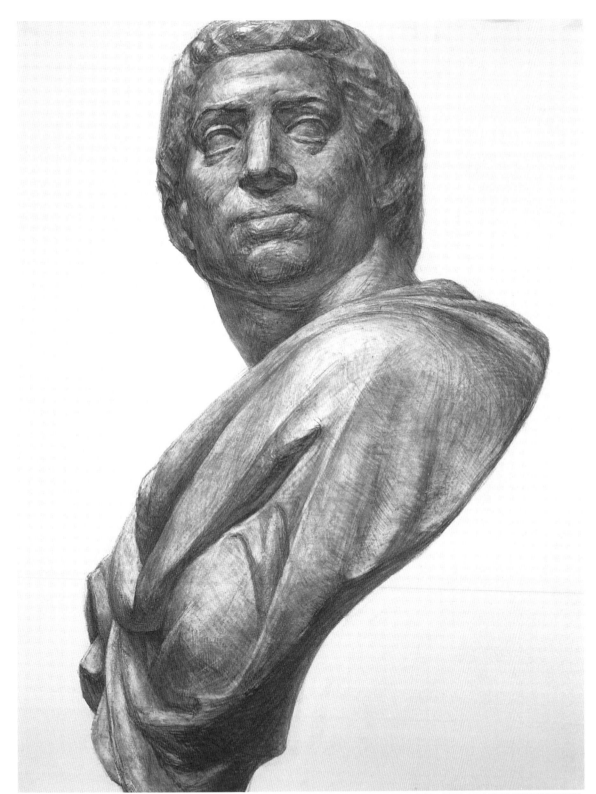

繪製：小野海（東京藝術大學美術學部雕刻科）

完成　這幅素描完美呈現了布魯特斯所具有的巨大分量感及動作，沒有被細小瑣碎的表現掩蓋。近處的肩膀等，特徵較少、較難呈現的地方也不厭其煩的描繪，充滿真實感的造型和張力展露無遺。

胸像⑤ 聖喬治

聖喬治像銳利的目光令人印象深刻，表情之外，頭髮、布料、鎧甲等也都需要細細的描繪。這次在作畫的同時再三琢磨背景等細節吧！

照片範例

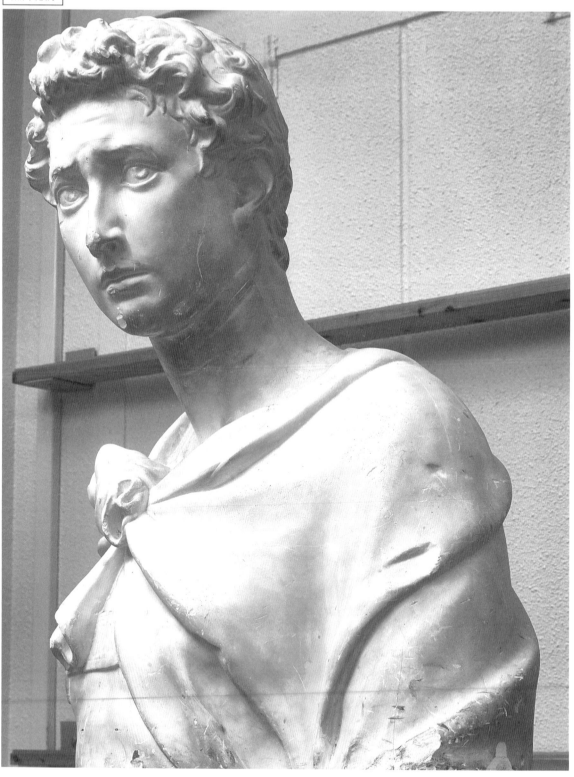

■聖喬治是誰？

本名為喬爾喬斯。為羅馬時代的軍人，因信仰基督教而被迫害，殉道後條頓騎士團及十字軍將其作為守護聖人尊崇。此外，聖喬治也留下了屠龍的傳說，一般認為石膏像銳利的視線正是對著前方的龍。全身像可看見其身穿盔甲及披風，手持盾牌的英姿。

■描畫聖喬治時的注意要點

聖喬治像因重心而導致身體傾斜，布料與鎧甲配合全體身形有許多凹凸不平的地方。不要讓比例失衡，掌握這裡介紹的重點，調整畫像的形體吧！

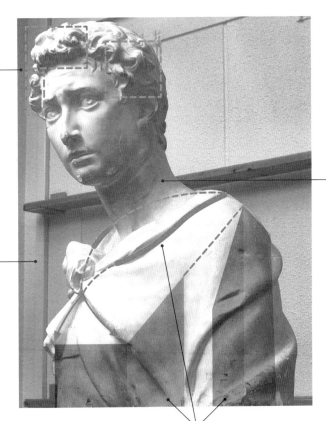

POINT1

調整頭部的印象

頭部的印象難以整頓，特別是越靠近臉部難度越高。以3絡頭髮集中處為中心，重新檢視其與身體的平衡是否沒有崩壞，仔細調整素描，讓印象更接近石膏像本身。

POINT2

調整脖子的比例

聖喬治的脖子比例難以掌握，容易畫得過於細長。因此使用測量棒和取景窗測量的同時，也要將傾斜的脖子調整至正確的角度。

POINT3

背景的表現

這次也要描摹背景。不僅只是將所見的景物畫在畫布上，也要意識到石膏像的視覺效果及平衡，反映在畫面上。

POINT4

尋找為調整形狀而能使用的連結

聖喬治像布料的表現比較繁雜，一般認為很難描摹其形狀，但好好觀察的話，會發現有很多有助於調整形狀的線索。不只要反映表象，也要參考圖像，找出調整形狀的要點。

1 一開始以取景窗的印記為基準，找出能夠確認構圖的點。配合肩膀和手臂的張力、下巴及臉部四周捲髮等的距離及配置關係，畫出強弱不同的輔助線。儘管資訊較少，也要留意捕捉有助於建立完成圖形象的線索。

Check! **正確使用測量道具**

為正確調整形狀，測量道具的使用方式也很重要。這裡介紹正確測量石膏像的訣竅。

取景窗

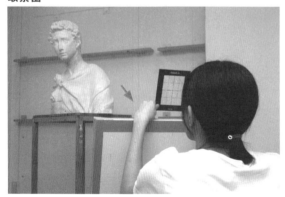

將畫板向自己的方向傾斜，手持取景窗放在畫板上方，就可以經常將取景窗放在決定好的高度上作確認。

測量棒

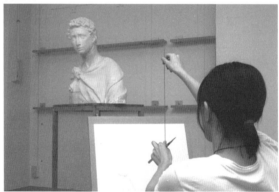

確認垂直線上的配置時，以雙手握持測量棒的兩端，使其固定在不會偏移石膏像的位子上。以眼睛確認測量棒是否確實垂直。

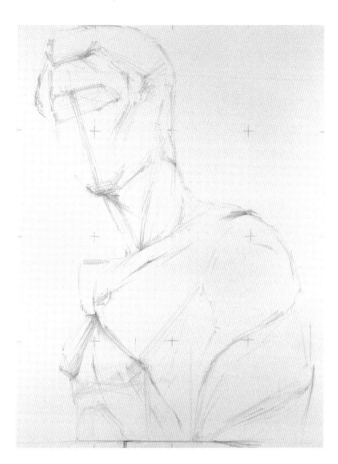

2 畫一條從臉部到脖子的正中線，並粗略描繪
披風打結的地方。留意身體是箱型的前提，
調整透視及比例。

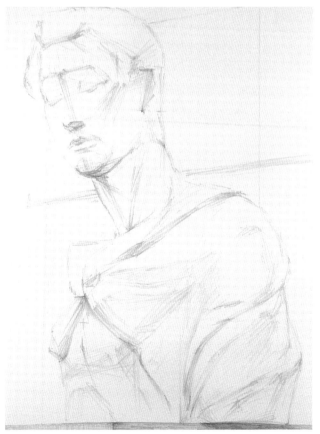

Check!

台座的描繪大大左右畫面的安定性。台座側面的調子及石
膏像落下的影子，應在較早的階段就著手描畫。

3 慎重刻畫布料上醒目的皺褶，臉部的部位，
盡早讓畫面呈現易於確認印象的狀態。從這
個時候開始就要意識到台座和背景，配合台
座（近處）、石膏像（中間）、背景（遠
處）這樣的距離分配，以線條畫出區隔。

臉部的輔助線畫到一定程度後，接著要著手進行讓印象更擬真的作業。來看看讓畫作的印象與石膏像更貼近的流程吧！

Before

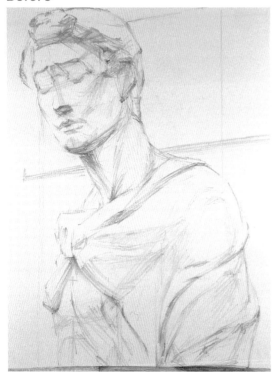

After

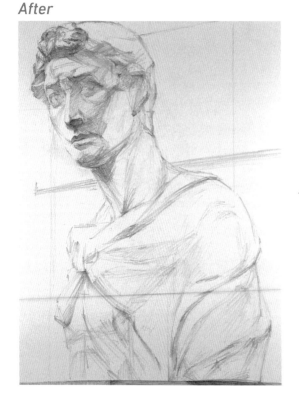

4 接下來確實認知整體平衡的同時，臉部部位的配置和形狀要儘早刻畫。

一邊留意眉毛下方影子的形狀，及光照射在眼皮上的印象，一邊以眼尾和眼頭為基準，修正眼睛的角度和尺寸。

儘早刻畫眼球，確定石膏像視線的方向。

畫出鼻子及嘴部等，眼睛以外部位的邊際及根部。

5 在畫好輔助線的步驟後，讓印象更加栩栩如生，進一步加強描繪。因為對細節的著重，更加表現出魄力。

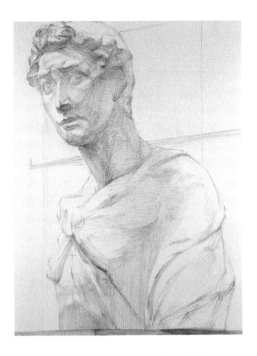

6 為了區分光源側和陰影側的面，在陰影側
加上調子，慢慢營造出立體感！

POINT 處理腋下到手臂間的空間

① 側躺鉛筆為近處腋下的面加上較大的
筆觸，表現出反光淺色的調子。

② 以面紙仔細抹擦出側腹的基礎色。為
了不要讓顏色變得太暗淡，仔細觀察
對象物件，調整調子。

③ 相對於腋下的調子，向近處伸出的手
臂要以鉛筆增強彩度，活用細線法，
藉由展現形狀，讓其在近處突顯。

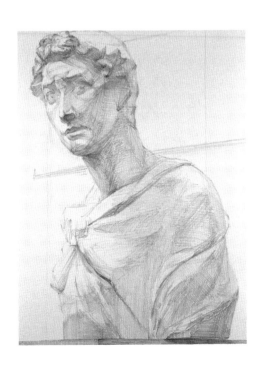

7 留意畫面整體近處、遠處的顏色序列，分
別藉由筆壓的強弱及細線法、抹擦作業等
方法營造出空間感。

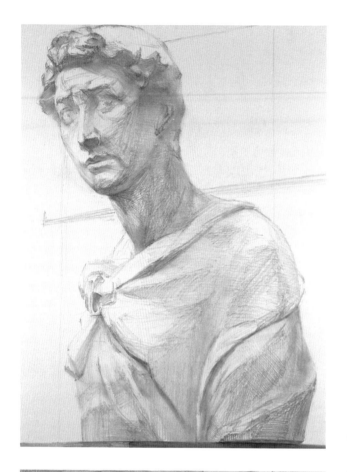

8 以面紙輕輕撫過的力道擦拭臉部及脖子的側面、布塊的皺褶等陰影側。

POINT 與背景的關聯及描繪方式

背景不是照著看到的樣子描畫就好,而要意識到其與石膏像的關係,改變表現。素描聖喬治時,為了要加強頭部四周光源的印象,而要將背景調得暗一點。

牆壁是寬廣的平面,仔細並大面積重疊直線的筆觸。將畫面橫倒,就可以穩定畫上筆觸。

活用落在牆壁上的陰影,突顯內側肩膀白色的印象。

9 繼續背景的描繪。大略畫下固定器具和板子的陰影。

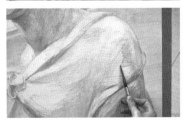

手臂正面以肩膀為基準畫出延伸向背部的圓弧邊際線後，仔細加上面的陰影和皺褶的描繪。

10 取得整體平衡後，再次描摹近處手臂，增加調子的多元性。

Lesson 為了確認是否能依照現狀繼續作畫，再次檢視形體

因為要一口氣開始細小單位的描畫作業，若構造以及比例上有較大的不協調處，之後的修正就會變得很困難。定時離開畫面，帶著緊張感經常對配置和角度是否偏移保持疑慮，並加以確認。

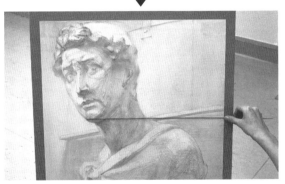

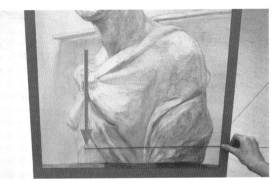

確認從下巴到脖子的角度，以及身體相對於頭部的位置是否歪斜時，使用測量棒效果最好。

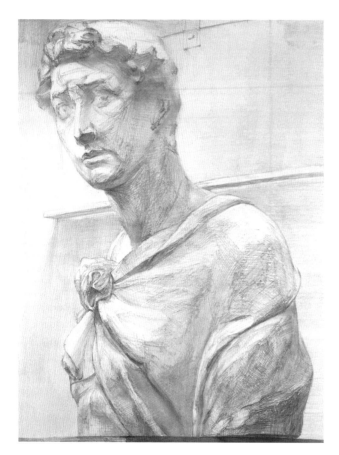

Check!

許多布塊的凹陷處是沿著身體肌肉緊繃的地方。不是使勁塗黑看起來較暗的地方即可,仔細重疊筆觸表現胸部隆起的感覺吧!

11 配合描繪手臂的密度,開始刻畫側腹和胸部。筆觸重疊的範圍比近處的手臂稍窄,不僅是布料上醒目的高低差,也要觀察面細微的變化,做出調子的區別。

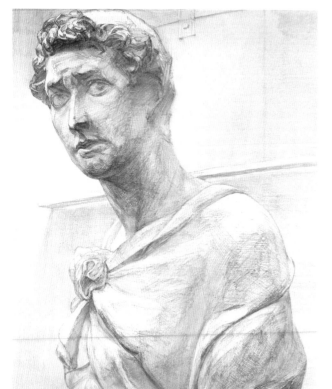

Check!

意識到與近處手臂的距離及頭部位於身體的何處,細細描繪捲髮一綹一綹的感覺和眉間的皺紋。

12 調整好身體的分量感後,接下來描繪頭部。因為較接近光源,作畫時要比身體更強調明暗差異。

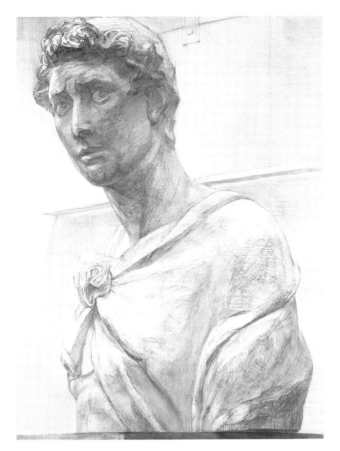

Check!

短握鉛筆，更精密的調整細微的調子差異。

13 配合頂燈下瀏海的描繪，加深脖子向上伸長而製造出的幽暗陰影側。顴骨到脖子中心上明暗邊界的鉛筆表現，其與反光側平靜不張揚的調子所形成的差異應確實觀察，並留意不要讓相似的暗色調破壞形狀。

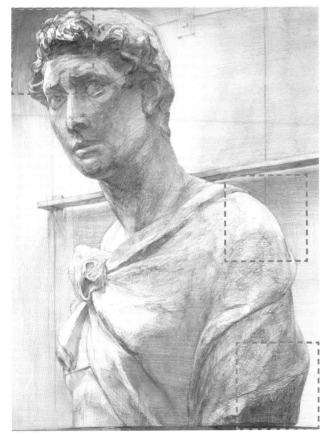

Check!

再次檢視石膏像與背景的關係

不僅要調整部分的明度，也要記得留意通過石膏像背後空間的背景流向。

14 重新檢視整體畫面中背景和石膏像的關係，配合照在石膏像的光，調整背景的明度。觀察石膏像中特別醒目的頭部、肩膀、手臂等與背景的明暗比例，可以發現呈現「背景：頭部＝暗：明」、「肩膀：背景＝明：暗」、「手臂：背景＝暗：明」的情況。按此步驟，讓明暗相對位置明確形象化後，就能畫出對比鮮明的畫作。

■收尾

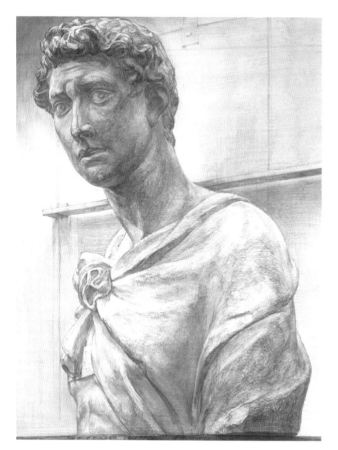

想要細膩調整背景等大面積的調子時，可以使用羽毛刷。

15 集中描繪細節及表現的差異時，不要讓整體平衡被破壞。以觀察石膏像而得的訊息為基礎，配合重點部分選擇適當的作業，開始收尾的工作。

Lesson 在收尾時加強觀察與描繪

描畫一絡一絡捲髮互相重疊的部分及皺褶時，為避免大塊捲髮的印象崩解，作畫時直立鉛筆，加強色調差異。

看起來較明亮的區域也有面的存在。面在什麼角度產生變化，應多加善用軟橡皮擦等工具表現。

空間上存有很多細小的地方。留意何處較近，相距多遠等重點，以顏色的濃淡及筆觸的強弱等方式營造出差異。

台座也有和石膏像不同的質感。作畫時不要遺漏斷面的木紋和缺角。

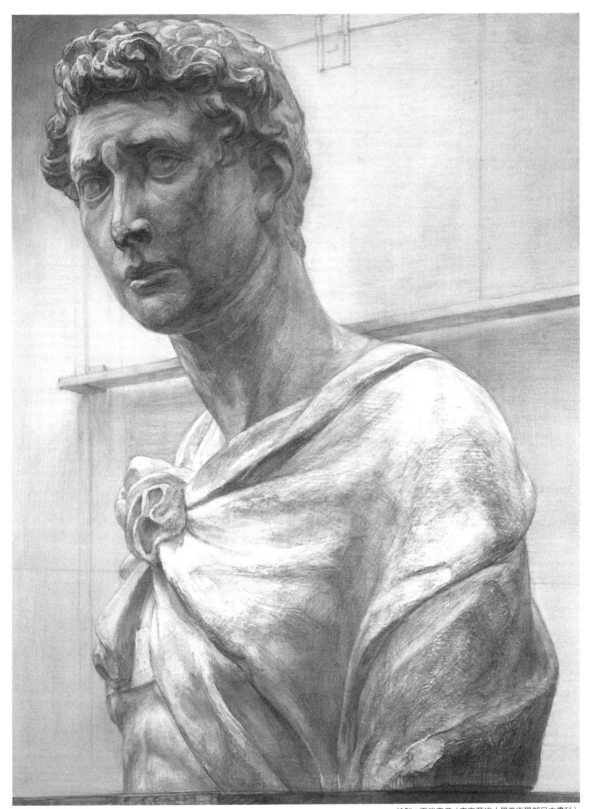

繪製：百武惠美（東京藝術大學美術學部日本畫科）

完成 對於石膏像本身的觀察及描繪自不待言，善用背景安排畫面也營造出很好的效果。像這樣連背景一起作畫的情況，從構圖開始到完成作畫都要意識到背景與石膏像的關係及繪畫上的顏色平衡喔！

胸像⑥ 莫里哀

長捲髮和複雜衣飾十分引人注目的石膏像。配合整體顏色的調子進行細部描繪，掌握身體的篤實分量感，在畫作中加以表現吧！

照片範例

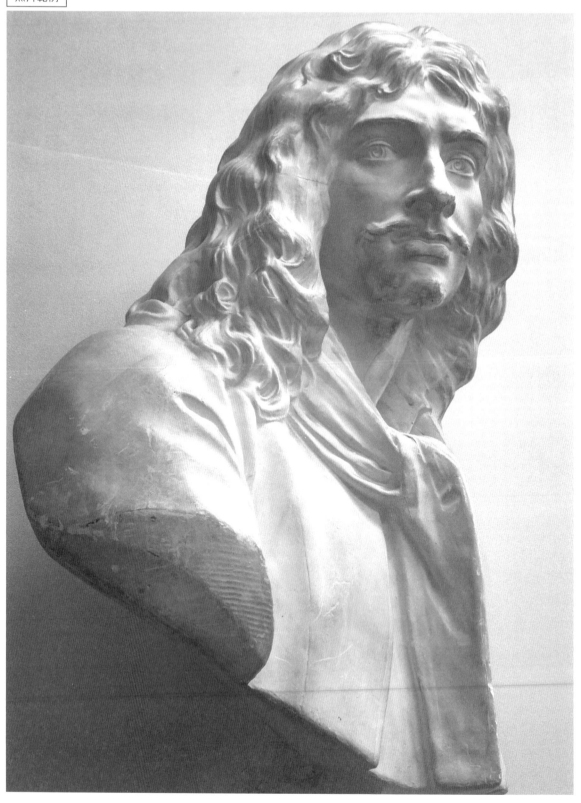

■莫里哀是誰？

作為演員及編劇活躍於十七世紀法國的真實人物。被視為古典主義三大編劇，創作的是古典喜劇。現存的雕刻像由新古典主義法國雕刻家讓・安東尼・烏東所創造。

■描畫莫里哀時的注意要點

不僅是人體構造，如何自然描畫衣服及長捲髮都是莫里哀像素描的重點。因脖子向後扭轉而影響到髮流及積聚處的變化等，將這些細節部分作為焦點進行作畫。

POINT1
理解髮流後再作畫

確實捕捉因為臉部向後看而使一絡一絡頭髮呈現扭轉、延長的樣子，就可以看出做出不同表現的重點。

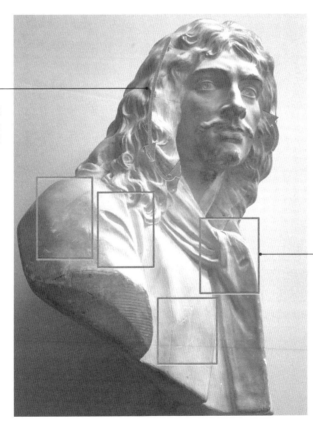

POINT2
理解衣服的表現後再作畫

若是沒有多加觀察圍巾和衣服的皺褶就無法營造出立體感，使整體描繪表現過於相似，所以要以明暗做出起伏變化，營造出不同表現差異。此外，因圍巾的結和手臂動作而產生皺褶給人較強烈的印象，但也要注意乍看平坦的布料面上的變化。

1 以畫面中心的十字輔助線為基準，用柔軟的鉛筆在畫面四角大略畫上輔助線，確認構圖。

2 為了確認頭部和身體的比例，以下巴為基準，在形狀間較大的邊界加上輔助線。輪廓不要太快做細部調整，先觀察整體石膏像再作畫。

3 意識構圖，描畫從手臂和全身開始到太陽
穴、顴骨間的形貌，確認頭部如何連接在
身體上。在這個階段，已經能浮現出整體
的輪廓。

Check!

使用柔軟的 3B～4B 鉛筆，將鉛筆橫躺，以不破壞指紋的
力道勾勒輪廓線。

4 接著，不僅要注意彎曲的頭髮等表面情
報，以頭髮為基礎，畫出面的邊線，同時
也要看到形狀的張力。

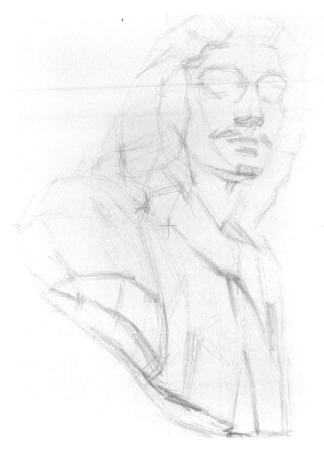

仔細確認位於陰影側的下巴下方和脖子根部，能使脖子連結處的描繪更具真實性。

5 將比例和骨骼上的不協調感修正到一定程度後，接著要加強給人強烈視覺印象的部分。接近光源的額頭和臉部部位、近處的手臂斷面、圍巾的結等地方要加重筆壓，留意如何更正確的使用鉛筆。

頭髮不要畫成同樣的形狀，從髮流開始的地方到積聚處，應以不同強弱的筆觸來表現。

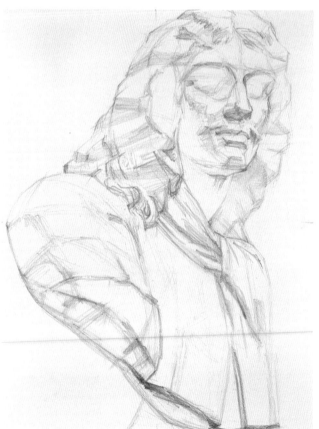

6 在確認包含細小部位組成的整體印象後，意識到先前輕輕畫上的輔助線相對於空間深度及光線的強弱，一口氣加深線條。

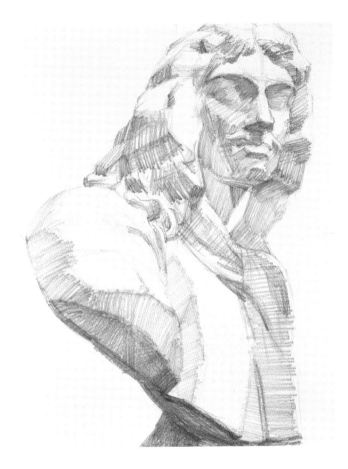

看起來顏色最深的斷面的角，要儘早加強其形狀的描畫喔！

7 開始加上調子。明暗差異較強的地方以 3B 或 4B 鉛筆加上較濃的調子，深處和照光而顯出柔軟變化的地方，以 B 或 2B 等的鉛筆加入中間色調。配合形狀膨脹的地方重疊筆觸，並配合近處及深處的顏色差異改變筆觸與筆壓。

Lesson **理解形狀的邊際**

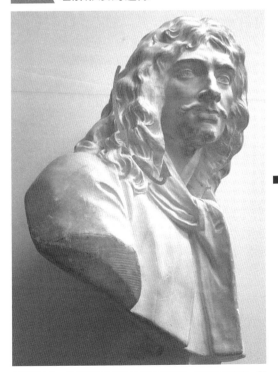

畫莫里哀時，掌握頭髮的變化是很重要的事。將圖作為參考，配合石膏像的動作，確實讀取每個變化的不同。

以素描表現…

配合髮流，重疊筆觸。不僅要留意縱向的流動感，也要留意每絡頭髮的橫向流動感。

因為頭髮放在肩膀上，而形成了向下的面。不要遺漏這個變化，確實掌握吧！

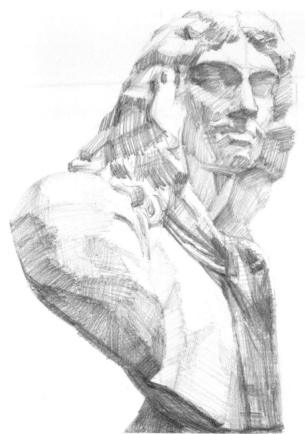

Pick up **額頭四周**

因為離光源最近的地方會受到光的強烈影響，產生明暗差異明確的視覺效果。確認白色和黑色是否確實呈現在面與骨骼上。

Pick up **圍巾的結**

圍巾的結不只是以線段填滿，想像何處為施力支點、形成皺褶的地方再作畫，可以做出更有真實感的表現。

8 為了再加強整體石膏像顏色的深淺差異，在額頭四周、圍巾的結、手臂斷面加入細緻的表現，強化印象。

Pick up **手臂的切口**

意識到面的角度，為手臂切口加上調子。這裡常常只是塗上深而強烈的顏色，但儘管是看起來一片黑暗的地方，也要確實觀察是否因為角度的不同而使調子產生差異，在塗上細膩調子時，要多費點心。

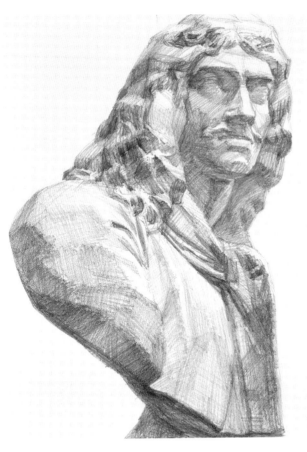

9 因光而形成的整體立體感、空間表現、臉部表情及頭髮一絡一絡的感覺等，觀察這些必要訊息到一定程度後再開始描摹，慎重確認是否沒有太大的不協調感。如果此時沒有發現問題的，就可以開始抹擦工作。

POINT　慎重掌握抹擦效果

下巴根部和每絡頭髮的交界處，為了形成顏色對比，會想使勁的擦拭，但過度擦拭的話就會破壞調子，弱化脖子的顏色變化。留意內側的頭髮和脖子的立體感，慎重拿捏抹擦效果。

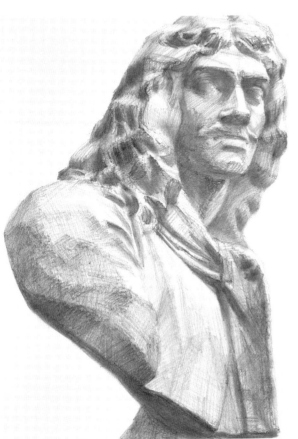

10 一邊注意光的方向和石膏像形狀，一邊進行抹擦作業，一口氣擴大中間色的範圍。從顏色最平淡的地方開始，以依序縮小光源的感覺進行作業就可以了。近處的手臂稍稍向上，要留意不要過度抹擦破壞形狀。

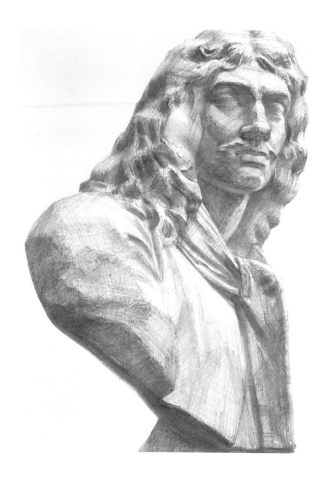

以筆型橡皮擦畫出眼皮上因照光而浮出的光亮。眼角的角度和寬度的表現非常重要,將其與臉部向後轉的幅度和額頭向深處的圓弧邊界線連動想像,仔細在上面打光。

11 以抹擦作業整合包裹整體的光的印象及立體物件形體的膨脹感後,接著加強因抹擦而使顏色深淺變化減弱的地方。

POINT 調整因抹擦而模糊的地方

內側頭髮較大面積的邊際,恰恰與顴骨的輪廓重疊。抹擦內側的同時,意識到頭髮形狀的邊界,稍稍補足彩度,配合近處顴骨輪廓作調整。

使用較硬的 H 系鉛筆,調整修飾因抹擦而彩度降低的根部。影子的形狀也要好好觀察。

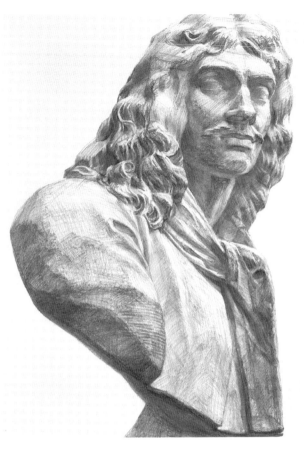

12 慢慢讓光源側的描繪變得更有真實性。盡管要開始細部作業，這個時候不要縮小視野，確實掌握視覺上的明暗序列，不要使頭髮、衣服、臉部四周的細節趨於一致，在作畫時做出差別。

POINT **調整眼睛的印象**

眼睛的印象對石膏素描而言是重要的要素。在畫輔助線的階段，捕捉光線照射的狀況和雕刻的深度、眼睛隆起的感覺等時，要有彈性，並注意眼皮的厚度、角度、眼球的位置等細節，作畫時保持緊張感，不要破壞原先的基礎。

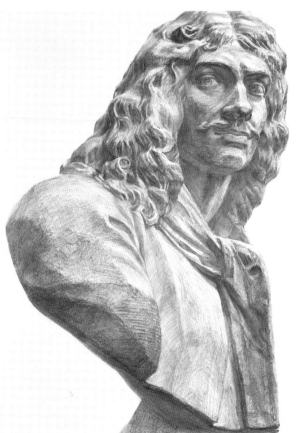

13 完成前，再次加強描畫臉部、頭髮、衣服、圍巾等各個表現，以及畫面的明確性。不要太集中於細小的作業，不要破壞光的印象和立體感，稍稍遠離畫面，頻繁確認。

■收尾

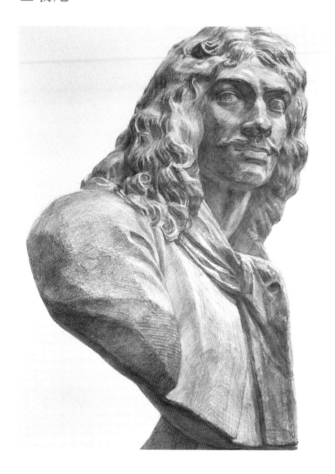

為了使近處和遠處的空間更有真實感，以抹擦調整顏色濃淡及每個部分的差異。不僅只是使顏色變淡，也要考慮脖子和頭髮的距離，保持正確傳遞差異的意識。

14 進入收尾階段，為了使畫作更具真實感，要開始處理細部描繪，包括近處與遠處的明暗差異、頭髮等細小的表現。為了使全體色調的平衡不要被破壞，素描時要隨時觀察整體效果。

POINT 削痕的描繪

莫里哀的手臂斷面留有削痕。像這種石膏像特有的表現也是觀察要點之一。沿著斷面的形狀描繪時不要畫成單純的線段，加入陰影，表現出一條一條的線之間的高低差。

POINT 頭髮的描繪

頭髮細小的表現中也有各式各樣的差異。捲髮因重力而向下拉動的地方、放在肩上的地方、頭髮的高低差及交界處的暗色等，都要在仔細觀察後描繪，在收尾階段為畫作添加真實感。

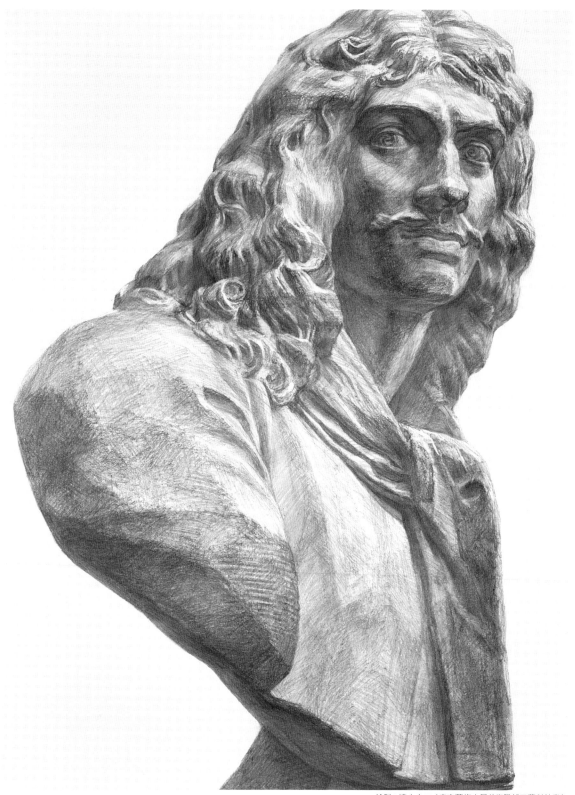

繪製：清水太二（東京藝術大學美術學部工藝科結業）

完成 優美表現出從右側照射的光，描繪出充滿魅力的空間。頭髮和布料等的質感差異也很顯著，是經過作者仔細觀察後完美呈現的優異作品。

以各式各樣的描繪方式練習

石膏像素描的練習方法，除了常用的描繪方式之外，也有各式各樣的方法。思考自己欠缺什麼，想要鍛鍊什麼能力，找出適合自己的練習方法吧！

例1 以一種鉛筆描繪

鉛筆有各式各樣的種類，依據硬度與廠牌的不同，可以表現出的色彩幅度相當寬廣。然而，僅以改變鉛筆調整彩度不同的調子，會有弄錯或不知該如何使用的時候。此時使用一種鉛筆，僅以筆壓和筆觸的差異來描畫石膏像，是重新了解鉛筆使用方式的機會。

這幅是僅以 uni 的 2B 鉛筆所畫的素描。確實理解鉛筆的使用方式後，像這樣以一種鉛筆作畫也沒有問題。

例2 使用筆和墨汁描繪

對於容易被細部作業分散注意力、剝奪視野的人而言，使用筆和墨汁大面積強化明暗印象，對於掌握石膏像的變化是很有效的訓練。以毛筆作畫時，除了無法進行細小的作業外，畫上之後就無法清除，是作為擴大視野、更正確掌握印象的絕佳練習。

例3 以鉛筆及白色粉彩在灰色紙上描繪

「灰色調單色畫」是一種以單色畫來鍛鍊素描技術的描繪訓練法，也能應用在石膏素描上。將中明度的灰色畫紙作為基準，以白色粉彩畫光亮側，以鉛筆畫陰影側。一般的素描是以畫紙的白色為基準，以鉛筆來畫陰影側的顏色，藉此加強立體感，但畫石膏素描時，描畫光亮側的意識也是必須的。在一般素描容易使光亮側過分顯白的人，或是不善於以軟橡皮擦調整光亮側效果的人，一定要試試看這個練習。

Part

6

半身像素描

勞孔

勞孔像是半身像，腰部周圍到頭頂部的激烈動作是其特徵。為了顯出魄力，要多加注意胴體的分量感及苦悶表情的描繪喔！

照片範例

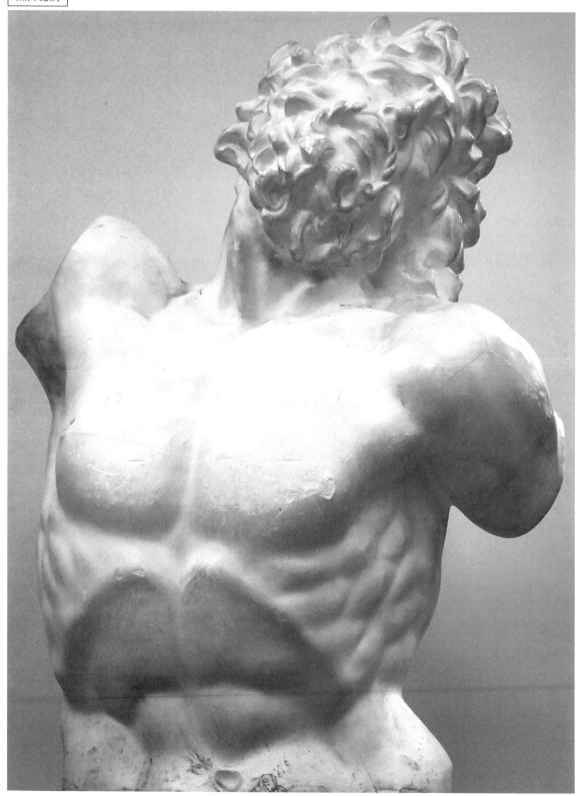

■勞孔是誰？

勞孔是登場於希臘神話的特洛伊神官，現存雕像擷取的是勞孔和兩位兒子被雅典娜女神放出的海蛇襲擊的畫面。這座雕像對於文藝復興以後的西洋美術影響甚巨，有人說米開朗基羅也深受這座雕像的身體表現啟發。

■描畫勞孔時的注意要點

充滿隆起肌肉和骨骼的身體是勞孔像十分具有特色的地方，但細細觀察後，會發現因為身體動作而使肌肉表現產生各式各樣的差異。確實捕捉這些差異，凹陷的腹部和高低不平的腹肌等要加上明暗差異，描繪出其立體感。

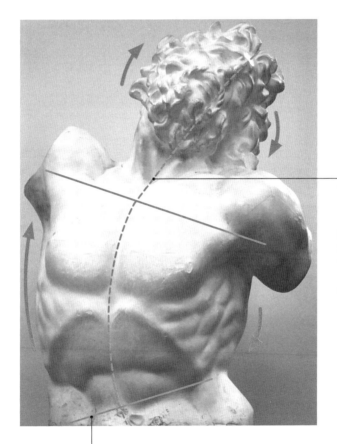

POINT1

掌握身體的軸線

身體的動作除了反弓形的身形之外，還有橫向的扭轉。為了掌握這般複雜的身體動作，需要想像身體的軸線走向，以及了解因扭轉而產生的各種變化差異。

POINT2

**掌握因動作而產生的
左右差異**

身體動作影響肌肉伸縮使左右表現有別，並使整體石膏像產生差異。一邊大致觀察明暗差異和表現的強弱差異，一邊進行作畫。

如果不是有時間限制的考題,石膏像素描本來就沒有固定的畫法,依據各式各樣的主題意圖而有不同的作畫流程存在。這次讓專攻雕刻的畫家(勞孔①)專攻日本畫的畫家(勞孔②)在同樣的位置作畫,一邊比較兩種觀點和目的意識的不同,一邊跟著流程前進吧!

勞孔①

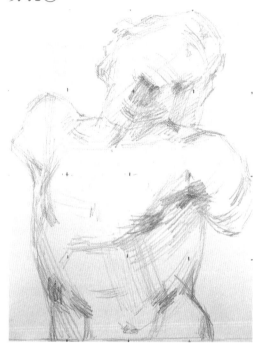

1 在勾勒的階段,依左側的腰部→腋下→脖子根部→額頭順序的延展,右側腰骨的凸出,肩膀上施加力道而內縮的胴體側面、脖子的緊縮等,沿著石膏像的大動作開始加上筆觸和陰影。

勞孔②

1 以弓形上肚臍到頭頂部正中線的變化為基準開始作畫。身體的左右寬度比例和角度反映在顯著的肌肉邊際上,將掌握形狀的基準分開。

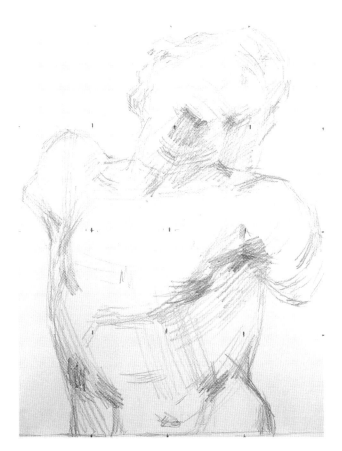

將身體的分量感意識為橢圓的蛋形，就更容易有具體的畫面。

2 為了掌握肌肉的動作和面的動作流動感，畫出較長的筆觸。藉由加上筆觸，左右身體面的部分開始成形，配合動作營造出分量感。

塗上橘色的地方是陰影側，沒有塗色的地方是光亮側。將明暗邊際像這樣二分思考後，就更容易掌握營造明暗差異的作業。

2 以頭部的明暗邊際和身體的明暗邊際為基準，調整肌肉等形狀的印象。配合光源的位置找出石膏像大面積的稜線，就能夠將畫面一分為二考慮，對於儘早比較大形體的比例和印象是很有效果的。

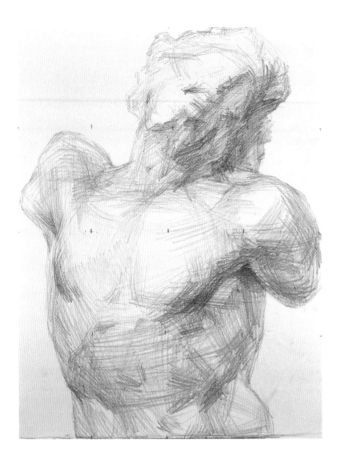

3 能看到連接腰骨到胸部、雙肩到頭部橫軸的偏移，讓素描的動作更有真實性。同時也要開始意識到光的存在，藉由在陰暗區域加入陰影，巨大塊狀的分量感也有跟著增強。

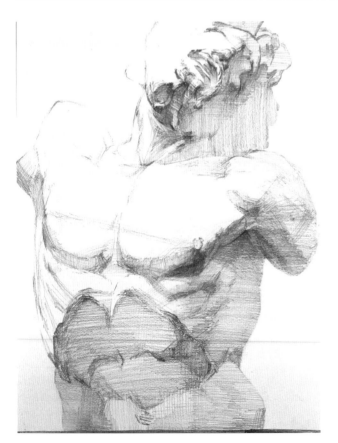

3 以明暗的邊際為基準，一口氣為陰影側加上調子。藉由仔細加上較大的筆觸，稜線開始到反光的色調變化開始變得優美。明暗邊界處要加強筆壓，並加上有真實感的細節刻畫。

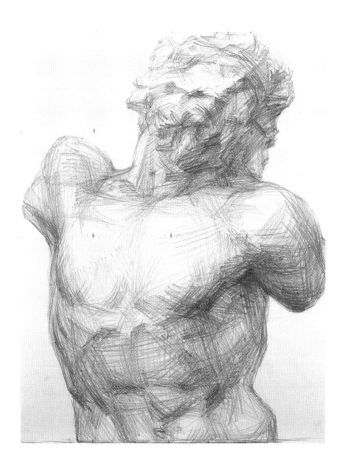

4 開始描畫光源側的明亮區域。以腹肌正面的調子為基準，著手描繪光源側的肩膀以及臉部表情。處理胸側面隆起的肌肉和脖子、手臂根部等處的表現，意識到和陰影側的顏色差異，換支鉛筆的同時，調整筆壓強弱和筆觸。不要太快讓形體定案，保持修正的空間繼續作畫。

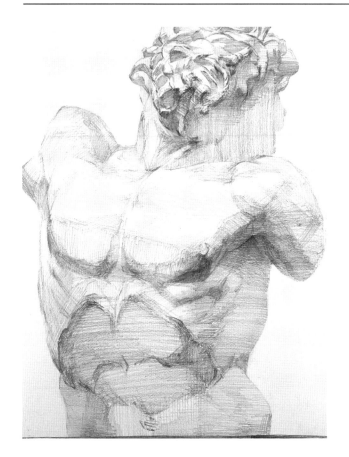

4 和勞孔①一樣，開始著手處理光源側臉部變化的表現。意識到反光側的顏色和調子、和明暗邊界表現的差異，作畫時仔細區分調子。畫家在這個時候確實觀察繪畫主體，大致決定形狀，繼續作畫。

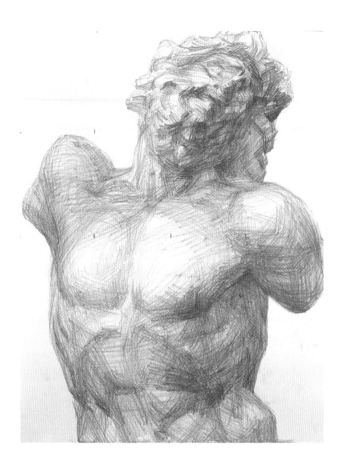

5 再次加強陰影側的調子。因為描畫光源側後明暗差異和立體感減弱，多次來回光源側和陰影側，調整色彩平衡。這個時候，不僅是加暗色調，在陰影中也做出濃淡變化吧！透過重疊筆觸，面的造型也油然而生。

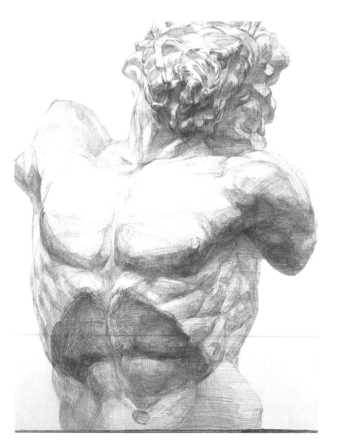

5 大致描繪過後，可以確認整體印象，若在此時能判斷大致上沒有形狀的扭曲或不協調感，一口氣向前邁進。作者以明暗邊際到陰影側的表現為基準，繼續畫出鬍子的流向和一絡一絡的感覺、肌肉的造型和連接效果。下巴和近處的肩膀到內側頭髮的空間也優美的呈現。

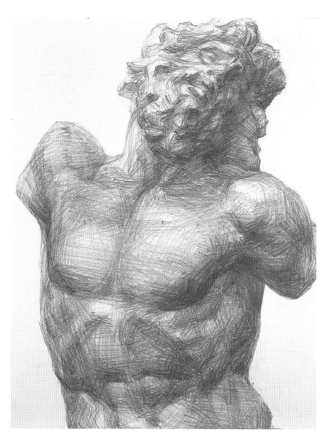

橫躺鉛筆，沿著肩膀根部和鎖骨的面以筆觸加上陰影，營造出立體感。

6 再次處理光源側。一邊增加中間色的範圍，一邊加深胸肌及腹肌等能看見大幅度身體動作的色調，營造出立體感。此時可以好好掌握稍微向前隆起、向遠處抬起的肩膀印象。

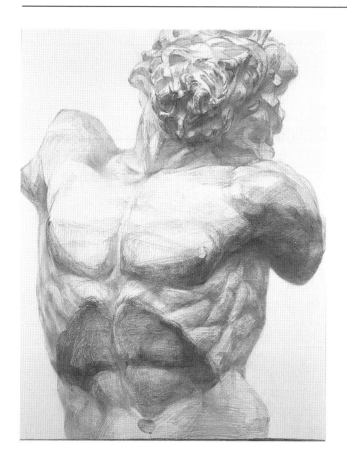

6 作者在這個階段開始抹擦工作。在重疊筆觸時，維持注意到的顏色密度和明暗差異，為進一步增加色階，進行抹擦工作時須顧慮到細節。腋下和下巴、腹肌和腰骨邊際，以壓壞紙紋的力道強力擦拭，而反光淡淡照亮的區域，則輕輕拿著面紙，以掃去表面炭粉的感覺擦拭。

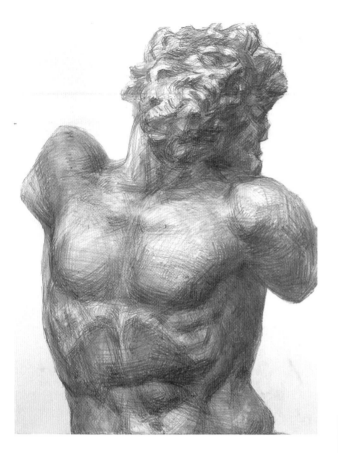

7 勞孔①也進入抹擦作業。藉由擦拭陰暗區域，一下就能做出深度，加強立體感。同時使用軟橡皮擦擦拭光源側，讓面變得明亮。處理好基礎的調子後，藉由修飾及抹擦作業持續進行陰影側的描繪，光源側則以軟橡皮擦畫出光的感覺，繼續作畫工作。

POINT

不要將軟橡皮擦、面紙、紙筆等視為「清除」或「抹擦」的工具，意識到其為「描繪」的工具，可大幅提升作業效率。

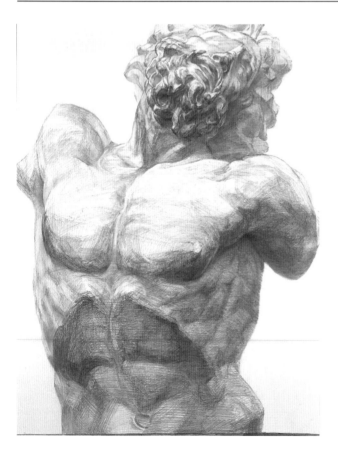

7 已經加強了臉部四周到胸部上面光源側的描繪。確實捕捉從脖子到遠處肩膀的圓弧邊界線，與下巴向著額頭的空間，繼續作畫。鬍子等細小凹凸面上的光，以筆型橡皮擦畫，想要畫出反光淡淡的色澤時，以紙筆模糊色調，或根據各個區域活用其他道具。

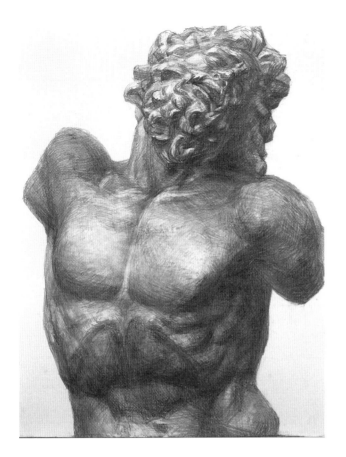

8 讓明暗邊際到光源側的描畫更具真實感了。
肚臍四周的腹肌向著遠處的腋下延伸，其肌
肉扭轉的樣子，以及隆起的胸部到脖子後側
的圓弧邊界線，透過捕捉這些部分大幅度鬆
弛且真實的分量感，可與顏色深淺變化強烈
的鬍子描畫形成對比。

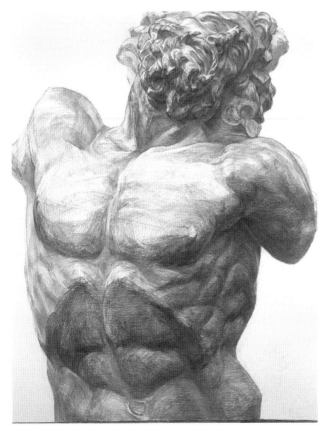

POINT 腋下肌肉的描繪

陰影側肌肉的凹凸變化，每一塊都有向上的面、正面和向下
的面。以筆觸和濃淡區分其差異，增加真實感。

8 腰部周圍的調子增加後，就會產生穩重的安
定感。仔細觀察陰影側以及光源側的明暗差
異，繼續胴體側面的肌肉表現的描繪。

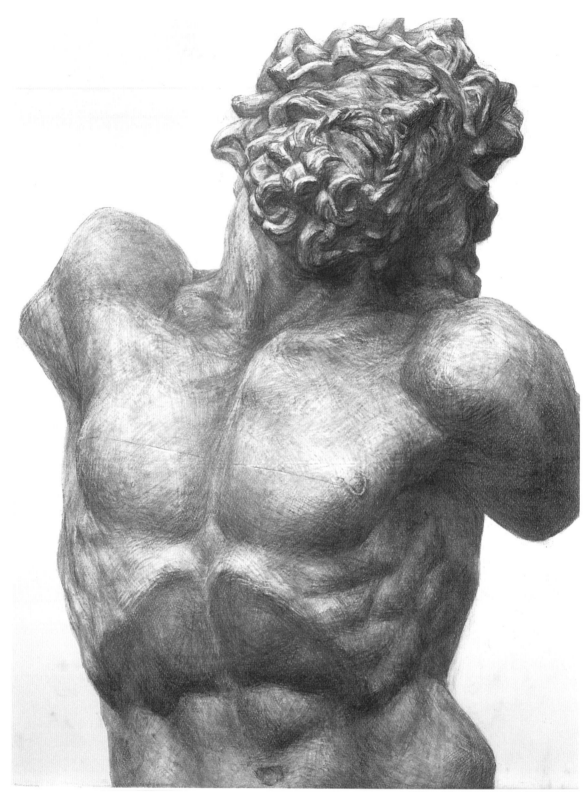

繪製：小野海（東京藝術大學美術學部雕刻科）

完成 作者經常抱持以身體和動作和分量感為主題的意識進行作畫，所以很好的掌握了從腰部周圍開始漸漸向後上方呈現弓形的身體動作印象，與苦悶表情呼應，身體被苦痛折磨的樣子也表現得很傳神。

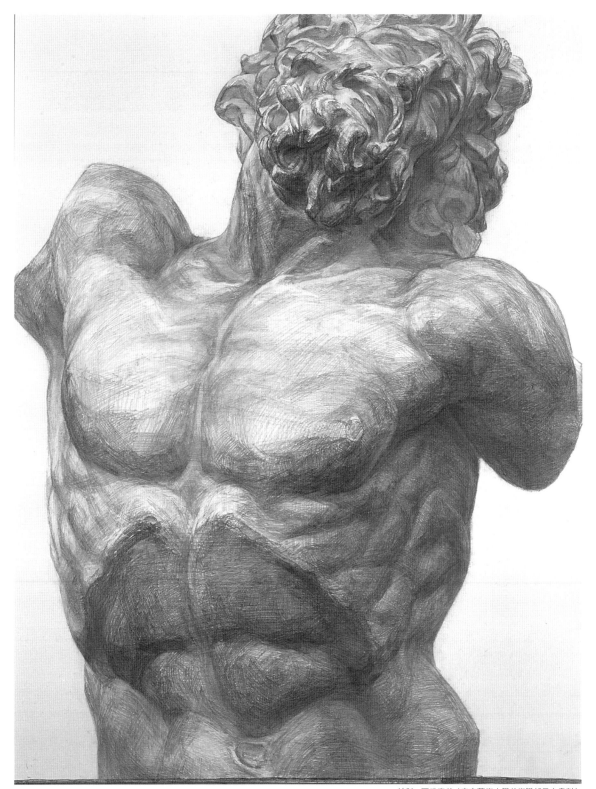

繪製：百武惠美（東京藝術大學美術學部日本畫科）

完成

光的色調令人留下美好印象，可以感覺到空間緊包碩大石膏像的空間尺度感。每一處都集中精力刻畫，處理畫作一絲不苟的技巧，以及抱持廣大視野掌握整體平衡的調整意識，都完整呈現於素描作品上。

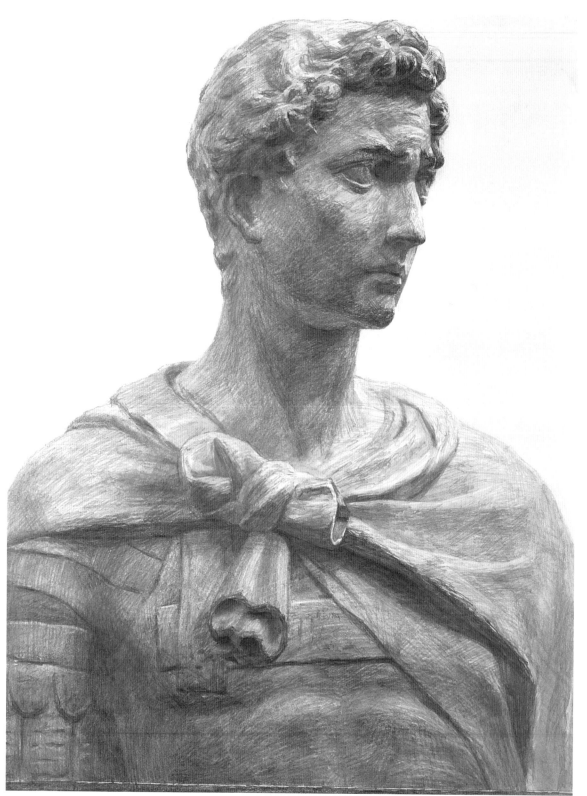

吉田有作（東京藝術大學美術學部設計科畢業）

聖喬治

小南玲（東京藝術大學美術學部日本畫科）

卡拉卡拉＋靜物

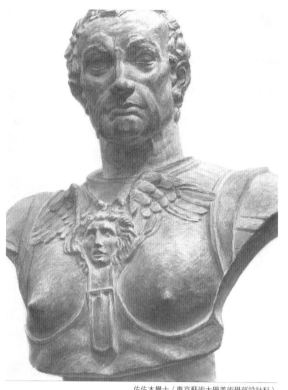

佐佐木譽士（東京藝術大學美術學部設計科）

喀達美拉達

三浦志織（東京藝術大學美術學部工藝科）

加迪軀幹

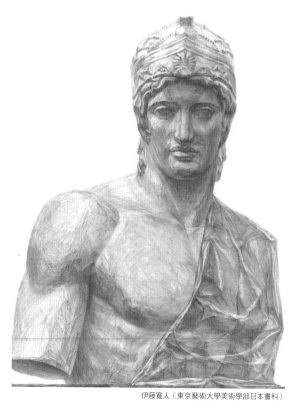

奧田寬（東京藝術大學美術學部設計科）

帕貞特

伊藤寬人（東京藝術大學美術學部日本畫科）

瑪爾斯＋靜物

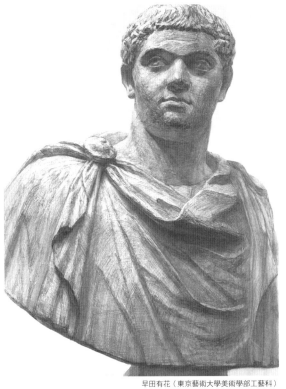

早田有花（東京藝術大學美術學部工藝科）

蓋塔

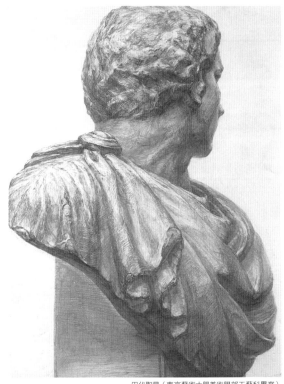

田代聖晃（東京藝術大學美術學部工藝科畢業）

布魯特斯

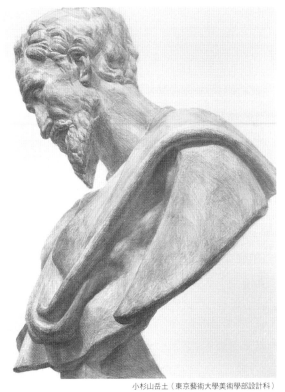

小杉山岳土（東京藝術大學美術學部設計科）

米開朗基羅

林信吾（東京藝術大學美術學部日本畫科）

摩西＋古地亞

素描用語集　　介紹本書出現及其他素描時常用的素描用語

輪廓
繪畫主體的外觀線條。

輔助線
於畫面上描繪繪畫主體時作為基準或標記的線。
在畫面上畫基準線稱為「畫上輔助線」。

印象
所描繪對象物散發出的感覺。概括看見形狀、陰影
等各式各樣要素後作判斷。

形體的邊界
繪畫主體的面的形體大幅變化的邊際，或指變化的
點。

光源
照亮繪畫主體的光所發出的源頭。

彩度
以鉛筆表現色彩的鮮豔程度。

質感
繪畫主體素材的外觀及感覺。
詳情請參照第 26 頁。

軸線
通過繪畫主體內側中心的芯。
詳情請參照第 48 頁。

上面
光線直接照射的向上面。

下面
光線照射不到的向下面。

長筆觸
和短筆觸類似，沿著繪畫主體的面畫在畫面上的描
繪技法。詳情請參照第 13 頁。

正中線
通過左右對稱的繪畫主體中心的線。
詳情請參照第 48 頁。

接地面
指物體和地面接觸的面。
詳情請參照第 24 頁。

短筆觸
鉛筆的筆跡。詳情請參照第 13 頁。

中間色
介於紙張的白色和鉛筆最深的黑色間的色調。

調子
用鉛筆畫出的色調質感，以表達繪畫主體的陰影或
形狀。

切入點
作為捕捉事物或繪畫主體的基準點。

細線法
將鉛筆的線細細並排重疊以表現面的手法。

圓弧邊界線
從看得到的形貌彎曲至內側或背面，直至看不見之
處的界線。

視覺印象
觀看素描對象時，在自己的視野中以平面方式捕捉
出現的訊息時，對角度、水平、垂直、圖形等相對
的觀看方式。

明暗
因接收到光線而產生的光明世界（光）及黑暗世界
（影）。

立面
從正面或側面所見垂直面的形狀。

立體感
物體的深度或厚度等，在畫中讓人看起來有立體印
象。詳情請參照第 28 頁。

分量感
物體讓人有重量、膨脹等的印象。

稜線
面與面的角度大幅改變的邊際線。與形體的邊界及
明暗的邊際為同義語。

留白
沒有畫上任何物件的紙，保留其白色的部分。

田代聖晃

Suidobata 美術學院工藝科講師。東京藝術大學美術學部工藝科雕金專業畢業後，曾獲 JJDA 日本首飾設計競賽 2014「創意獎」、第 2 回次世代工藝展「最優秀獎」、「21 世紀美術館館長獎」、GOOD DESIGN AWARD 2016 等多項大獎。執教鞭之餘，也積極拓展創作活動的範疇。

Staff

製作・攝影協助	學校法人高澤學園 Suidobata 美術學院
裝訂・設計	平野晶（株式會社 SERTO）
攝影	橫田裕美子（STUDIO BANBAN）
校正	夢之本棚社
企劃・編輯	塚本千尋（Graphic-sha Publishing Co., Ltd.）
商品協助	三菱鉛筆株式會社
	株式會社蜻蜓（Tombow）鉛筆
作畫協助	吉田有作　小杉山岳士　清水太二　深瀬絢美　百武恵美　小野海　田代聖晃

初學者的練功祕笈

石膏素描繪畫教室
超詳細圖解石膏素描的繪畫技法

作　　者：田代聖晃
翻　　譯：楊易安
發　　行：陳偉祥
出　　版：北星圖書事業股份有限公司
地　　址：234 新北市永和區中正路 462 號 B1
電　　話：886-2-29229000
傳　　真：886-2-29229041
網　　址：www.nsbooks.com.tw
E-MAIL：nsbook@nsbooks.com.tw
劃撥帳戶：北星文化事業有限公司
劃撥帳號：50042987
製版印刷：皇甫彩藝印刷股份有限公司
出 版 日：2021年9月
I S B N：978-957-9559-84-3
定　　價：450元

如有缺頁或裝訂錯誤，請寄回更換。

はじめてても基礎から身につく 石膏デッサンの描き方教室
© 2020 Kiyoaki Tashiro
© 2020 Graphic-sha Publishing Co., Ltd.
This book was first designed and published in Japan in 2020 by Graphic-sha Publishing Co., Ltd.
This Complex Chinese edition was published in 2021 by NORTH STAR BOOKS CO., LTD

Japanese edition creative staff
Production cooperation：TAKASAWA Institution Suidobata Fine Arts Academy
Book design：Akira Hirano(CERTO inc)
Photos：Yumiko Yokota(STUDIO BANBAN)
Proofreading：Yumeno hondanasha
Planning and editing：Chihiro Tsukamoto(Graphic-sha Publishing Co., Ltd.)

Special thanks
Mitsubishi Pencil Co., Ltd.
Tombow Pencil Co., Ltd.

Yusaku Yoshida
Gakuto Kosugiyama
Taiji Shimizu
Ayami Fukase
Emi Hyakutake
Kai Ono
Kiyoaki Tashiro

國家圖書館出版品預行編目(CIP)資料

初學者的練功祕笈 石膏素描繪畫教室：超詳細圖解石膏素描的繪畫技法/田代聖晃著；楊易安翻譯. -- 新北市：北星圖書事業股份有限公司, 2021.09
　　180 面；18.2×25.7 公分
　　譯自：はじめてても基礎から身につく石膏デッサンの描き方教室
　　ISBN 978-957-9559-84-3(平裝)

　　1.素描　2.繪畫技法

947.16　　　　　　　　　　　　　110004249

臉書粉絲專頁　　　　LINE 官方帳號